주옥같은 우리 고시조와 함께 한글쓰기 연습

명시조 106首
한글 펜글씨

이야기공방 엮음 / 여운부 글씨

도서
출판 학은미디어

차 례

모음·자음 정체쓰기

한글의 글자는 점과 삐침 등의 획으로 구성되어 있다. 점획의 찍는 법, 가로 세로 긋는 획, 당기는 법, 삐치는 법 등에 헐거움이나 느슨함이 있으면 쓴 글씨에 짜임새가 없어진다. 찍는 법, 당기는 법, 삐치는 법 등을 충분히 익히도록 거듭거듭 연습한다.

가		왼쪽 자음의 형태에 따라 ①의 1/3, 1/4 지점에 점획을 찍는다.	ㅏ			
야		①의 점획은 중간 지점에 ②의 점획은 나머지 길이의 1/2 지점에 찍는다. ①②의 점획은 평행을 피한다.	ㅑ			
거		①의 점획을 ㅣ의 중간 위치에 찍는다.	ㅓ			
겨		3등분한 위치에 점획을 찍는다.	ㅕ			
고		ㅗ의 점획은 ㅡ의 중심보다 약간 오른쪽에 오도록 먼저 긋는다.	ㅗ			
교		①과 ②는 서로 평행의 느낌을 주게 하며 ①은 ②보다 짧게 쓰고 3등분한 위치라야 한다.	ㅛ			
구		가로획을 3등분한 위치, 즉 앞에서 2/3 정도에서 내려 긋는다.	ㅜ			
규		가로획의 3등분한 위치에 쓰되 ①은 ②보다 짧으며 왼쪽으로 약간 휜 듯이 쓰고 ②는 똑바로 내려 긋는다.	ㅠ			
그		펜을 약 45°각도에서 부드럽게 달리며 끝부분에서는 눌러 떼는 기분으로 쓴다.	ㅡ			
기		ㅣ는 수직으로 바르게 내려가면서 끝을 가늘게 한다.	ㅣ			

애	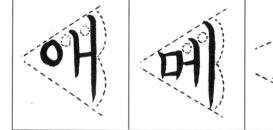	ㅐ의 세로획은 똑바로 그어야 하며 가로획은 세로획의 가운데에 긋되 자음을 붙이면 옆으로 본 정삼각형을 이룬다.	ㅐ			
얘		ㅒ의 세로획은 ㅐ의 획과 같은 방법으로 긋는다. 위의 가로획은 수평으로 긋고 아래의 가로획은 약간 위를 향하여 긋는다.	ㅒ			
에		위의 ㅐ와 같은 방법으로 쓰되 가로획이 안쪽에 붙고 점선 부분을 잘 살펴서 쓴다.	ㅔ			
예		ㅖ의 첫째, 둘째, 셋째 획은 ㅓ와 같이 쓰고, 넷째 세로획을 바로 옆에 가볍게 긋는다.	ㅖ			
와		ㅘ는 처음 ㅗ의 가로획 끝을 살짝 들어 주고 ㅏ의 중간에 닿도록 붙인다.	ㅘ			
워		ㅝ는 ㅜ와 ㅓ를 나란히 붙인 것이지만 셋째 획의 위치가 너무 위로 올라가지 않도록 한다.	ㅝ			
외		ㅚ는 ㅗ를 쓴 다음에 ㅣ를 붙이듯이 바로 긋는다.	ㅚ			
위		ㅜ의 가로획은 끝을 가볍게 들며 세로획은 왼쪽으로 삐치되 너무 길면 안되므로 적당히 쓰며 ㅣ는 똑바로 내리 긋는다.	ㅟ			
왜		ㅙ는 ㅗ와 ㅐ를 붙인 것과 같이 쓰되 ◯표 한 부분의 간격을 고르게 하여야 한다.	ㅙ			
웨		ㅞ는 ㅜ와 ㅔ가 붙지 않게 하고 ◯표 부분을 고르게 하여야 한다.	ㅞ			

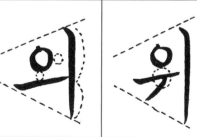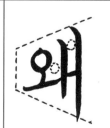

가	ㄱ	너무 크지 않게 점획을 찍는 기분으로 쓴다. ○부분의 공간에 주의한다.	ㄱ		
나	ㄴ	ㄴ의 왼쪽에서 오른쪽으로 비스듬이 내려 긋다가 꺾이면서 위로 향하듯 쓴다.	ㄴ		
다	ㄷ	①획을 짧게 긋는다. ②획은 ㄴ의 쓰기와 같다.	ㄷ		
라	ㄹ	ㄷ의 쓰는 법과 같이 하되 가로획 사이의 공간이 고르도록 쓴다.	ㄹ		
마	ㅁ	○표 부분이 모나지 않게 하며 아래를 좁히지 않는다.	ㅁ		
바	ㅂ	아래 ○부분이 좁아지지 않도록 주의한다.	ㅂ		
사	ㅅ	처음 획은 옆으로 가볍게 삐치고 다음 획은 끝 부분에 힘을 주어 멈춘다.	ㅅ		
아	ㅇ	두 번에 써도 무방하다.	ㅇ		
자	ㅈ	선을 그었을 때 ①획과 ②획의 이음 위치와 끝부분이 수평되게 쓴다.	ㅈ		
차	ㅊ	점획은 ㅈ의 중심선에 오른쪽으로 긋고 다음은 위의 ㅈ과 같다.	ㅊ		
카	ㅋ	ㄱ과 같은 방법이나 ②의 점획 위치를 주의한다.	ㅋ		
타	ㅌ	ㄷ과 같은 요령이나 ㄹ의 쓰기와 같이 두 개의 공간이 같도록 한다.	ㅌ		

파	교	점선을 잘 보고 기울지 않게 균형을 잘 잡아야 된다. 모음에 따라 약간씩 변동이 있다.	교			
하	흫	①의 점획은 눕히고 ◯표 부분의 공간을 고르게 쓴다.	ㅎ			
고	ㄱ	◯부분에서 모나게 꺾지 않는다.	ㄱ			
노	ㄴ	◯표의 끝부분을 약간 쳐드는 기분으로 쓴다.	ㄴ			
도	ㄷ	①획은 약간 위로 휘는 듯 ②획은 ㄴ과 같이 쓴다.	ㄷ			
로	ㄹ	'ㄱ'에 'ㄷ'의 쓰기를 이은 것으로 가로획의 사이 ◯부분이 고르도록 쓴다.	ㄹ			
서	ㅅ	①획은 옆으로 가볍게 삐치고, ②획은 약간 수직으로 내려가 멈춘다. ※ ㅓㅕ에 붙여 쓴다.	ㅅ			
저	ㅈ	가로획이 다르고 ㅅ과 같으나 점선에 주의하여 쓸 것. ※ ㅓㅕ에 붙여 쓴다.	ㅈ			
처	ㅊ	ㅅ과 ㅈ 쓰기에 준한다.	ㅊ			
코	ㅋ	ㄱ과 같은 쓰기이나 ◯획의 방향에 주의한다.	ㅋ			
토	ㅌ	가로획의 사이 ◯부분이 고르게 쓴다.	ㅌ			
포	ㅍ	◯표 부분이 붙지 않도록 ①획은 ②획보다 약간 짧게 쓴다.	ㅍ			

까	ㄲ	앞의 ①을 ②보다 작게 쓴다. ※ ㅏㅑㅓㅕㅣ에만 쓴다.	ㄲ		
꼬	ㄲ	①을 작게 약간 ㄱ을 변화시키고 ②의 것을 크게 쓴다. ※ ㅗ에만 쓴다.	ㄲ		
따	ㄸ	①보다 ②의 것을 약간 크게 쓴다. ※ ㅏㅑㅓㅕㅣ에만 쓴다.	ㄸ		
빠	ㅃ	앞의 ㅂ보다 뒤의 ㅂ을 약간 크게 쓴다.	ㅃ		
싸	ㅆ	①보다 ②를 약간 크게 쓴다. ※ ㅏㅑㅗㅛㅜㅠ에 쓴다.	ㅆ		
샀	ㄳ	왼쪽과 오른쪽은 같은 크기로 쓴다.	ㄳ		
많	ㄶ	ㄴ을 위로 삐치고 ㄴㅎ을 반반씩 나누어 쓴다.	ㄶ		
젊	ㄹㅁ	ㄹㅁ의 크기를 같이 쓰며 위아래를 가지런히 쓴다.	ㄹㅁ		
없	ㅄ	ㅂ을 약간 기울이듯 쓰고, ㅅ의 점은 길게 한다.	ㅄ		
늙	ㄺ	ㄹ과 ㄱ이 서로 붙지 않게, 가로의 길이가 길지 않도록 쓴다.	ㄺ		
쫓	ㅈㅈ	오른쪽 ㅈ을 조금 큰 듯하게 쓰되 동떨어지지 않도록 주의한다.	ㅈㅈ		
앉	ㄵ	ㄴ을 조금 좁게 하고 ㅈ을 세운 듯하게 쓴다.	ㄴㅈ		

 # 정체 글자 꾸미기 요령

리	야	거	소
ㄹ의 ○표 간격을 고르게 하고 ㄹ의 중심이 ㅏ의 중간에 오도록 한다.	ㅑ의 두 점획은 ㅇ의 중심을 잡아 위 아래로 긋는다.	ㅓ의 위 아래가 길이가 비슷하나 위보다 아래를 약간 긴 듯하게 긋는다.	ㅅ, ㅈ, ㅊ을 ㅗ, ㅛ에 붙여 쓸 때에는 가로로 활짝 펴 쓰고, ㅗ의 ㅣ는 중심을 잡아 내리그으며 ㅡ는 왼쪽이 약간 길게 긋는다.
라 러	야 쟈	거 터	소 조
라 러	야 쟈	거 터	소 조

우	류	매	워
ㅜ에서 ㅣ는 글자의 중심보다 약간 오른쪽에 내려 긋는다.	ㄹ의 ○표 부분을 고르게 하고 ㅠ의 ①획은 짧게 하고 ②획은 밑으로 곧게 내려 긋는다.	○표 간격을 고르게 하고, ①획은 ②획보다 길지 않게 주의하여 쓴다.	ㅜ의 세로 삐침은 길지 않게 하고 ㅓ를 약간 밖으로 내어 쓴다.
무 우	류 슈	매 애	워 뭐
무 우	류 슈	매 애	워 뭐

까	만	연	를
①획보다 ②획을 약간 크게 쓰고 조금 낮추어 내려쓰되 ㄱ의 꺾임에 주의한다.	ㄴ의 끝 부분이 ㅏ의 내려 긋는 획보다 벗어나지 않으며 끝이 아래로 처지지 않게 주의한다.	ㄷ 받침은 ㅇ의 크기와 비슷하게, ㅓ의 세로획과 가지런하게 내려쓴다.	○표 부분의 간격을 고르게 하고 글자가 길어지기 쉬우므로 중심을 잘 잡아 당겨쓴다.

까	따	만	안	연	걷	를	둘
까	따	만	안	연	걷	를	둘

몸	좋	값	많
ㅁ의 크기는 위 아래 같은 크기로 쓰되 중심을 잘 잡아 쓴다.	ㅈ을 납작하게 넓혀 쓰되 전체가 길어지기 쉬우므로 ㅎ의 길이도 짧게 중심을 잘 맞추어 쓴다.	ㅄ이 윗몸보다 커지지 않게 주의하고 ㅅ의 점은 길게 쓴다.	ㄴ이 ㅎ보다 약간 작게 하여 서로 닿지 않게 쓰되 ㅏ보다 벗어나지 않도록 주의한다.

몸	곰	좋	출	값	없	많	않
몸	곰	좋	출	값	없	많	않

우리가 꼭 알아야 할
명시조 106수

음미할수록 깊은 맛이 나는
우리 고시조와 함께
아름답고 바른 글씨체를
익혀 보세요!

 # 춘산에 눈 녹인 바람

우탁 (1263~1342)

춘산에 눈 녹인 바람 건듯 불고 간 데 없다.

춘산에 눈 녹인 바람 건듯 불고 간 데 없다.

저근덧 빌려다가 머리 위에 불리고자

저근덧 빌려다가 머리 위에 불리고자

귀밑의 해 묵은 서리를 녹여 볼까 하노라.

귀밑의 해 묵은 서리를 녹여 볼까 하노라.

풀이 봄 산에 쌓인 눈을 녹인 봄바람이 잠깐 불더니 사라지고 없다. 봄바람을 잠깐 동안 빌려 머리 위에 불게 하여 귀밑의 오래된 서리(백발)를 녹여 보았으면 좋겠다.

　우탁의 탄로가(嘆老歌) 중 하나. 늙음을 한탄하고 젊음을 되찾고 싶은 심정을 노래하고 있다. 봄바람을 잠깐 빌려다가 자신의 머리 위에 불게 하여 귀밑의 흰머리를 녹이고 싶다는 발상이 재미있다.
　느긋한 마음으로 남은 인생을 밝게 살아 보려는 긍정적인 모습이, 감상적인 대부분의 탄로가와는 구별된다. 우탁은 고려 말의 학자로 성리학에 뛰어났다.

우탁과 인연 깊은 단양 사인암

 # 한 손에 막대 들고

우탁 (1263~1342)

한 손에 막대 들고 또 한 손에 가시 쥐고

한 손에 막대 들고 또 한 손에 가시 쥐고

늙는 길 가시로 막고 오는 백발 막대로 치렸더니

늙는 길 가시로 막고 오는 백발 막대로 치렸더니

백발이 제 먼저 알고 지름길로 오더라.

백발이 제 먼저 알고 지름길로 오더라.

풀이 한 손에는 막대를 들고 다른 한 손에는 가시를 쥐고서, 늙어 감은 가시(가시덩굴)로 막고 오는 백발은 막대기로 치려고 하였더니 (어느 새) 백발이 먼저 알고 지름길로 오더라.

작자는 세월이 흘러 어쩔 수 없이 늙어 가는 것(늙는 길과 백발)을 가시와 막대로 막아 보려고 한다. 하지만 그나마도 백발이 먼저 눈치채고 어느새 지름길로 와 버렸다는 것이다. 일명 〈백발가〉.

이 작품 또한 늙음을 한탄하는 탄로가로서 시적 표현이 참신하고 감각적이며 익살스럽기까지 하다. '늙어 감'과 인생무상을 달관한 경지를 엿볼 수 있다.

백발가 시비

이화에 월백하고

이조년 (1269~1343)

이화에 월백하고 은한은 삼경인 제

이화에 월백하고 은한은 삼경인 제

일지춘심을 자규야 알랴마는

일지춘심을 자규야 알랴마는

다정도 병인 양하여 잠 못 들어 하노라.

다정도 병인 양하여 잠 못 들어 하노라.

풀이 하얗게 핀 배꽃에 달빛이 환하게 비치고 은하수가 삼경을 가리키는 한밤중에, 배나무 가지에 어린 봄의 정감을 두견이가 알겠느냐만, 다정다감함도 병인 듯하여 잠을 이룰 수가 없구나.

시와 문장에 뛰어난 고려 말의 학자 이조년은 충렬왕의 계승 문제로 주도파의 모함을 받아 유배 생활을 했다. 이 시조는 그때의 은둔 생활과 임금에 대한 염려를 노래한 것으로 고려의 시조 중에서 문학성이 가장 뛰어난 작품으로 평가된다. 배꽃, 달빛, 삼경 은하수, 두견이 등이 빚어 내는 애련하면서도 낭만적인 분위기가 눈에 잡힐 듯 그려져 있다.

충렬왕 때 세운 수덕사 대웅전

 녹이 상제 살지게 먹여

최영 (1316~1388)

녹이 상제 살지게 먹여 시냇물에 씻겨 타고

녹이 상제 살지게 먹여 시냇물에 씻겨 타고

용천 설악을 들게 갈아 둘러메고

용천 설악을 들게 갈아 둘러메고

장부의 위국충절을 세워 볼까 하노라.

장부의 위국충절을 세워 볼까 하노라.

풀이 준마(좋은 말)를 기름지게 먹이고 시냇물로 깨끗이 씻어 타고, 보검(좋은 칼)을 잘 들게 갈아서 둘러메고 대장부의 나라 위한 충성스러운 절개로 공을 세워 볼까 하노라.

변함없는 충성을 다짐하는 다부진 기개와 의지가 돋보이는 작품이다. '녹이'와 '상제'는 좋은 말, '용천'과 '설악'은 좋은 칼을 이른다.

최영은 홍건적과 왜구를 물리치고, 명나라가 '철령위'를 설치하려고 할 때는 팔도도통사로 정명군을 일으키는 등 고려 왕조의 최후를 지킨 명장이다. 하지만 새 왕조를 세우려는 이성계 일파에게 반대하다 피살되었다.

최영의 묘

청산은 나를 보고

나옹 (혜근 : 1320~1376)

청산은 나를 보고 말 없이 살라 하고

청산은 나를 보고 말 없이 살라 하고

창공은 나를 보고 티 없이 살라 하네.

창공은 나를 보고 티 없이 살라 하네.

사랑도 벗어 놓고 미움도 벗어 놓고

사랑도 벗어 놓고 미움도 벗어 놓고

물같이 바람같이 살다가 가라 하네.

물같이 바람같이 살다가 가라 하네.

깊고 먼 이곳에

나옹 (혜근 : 1320~1376)

깊고 먼 이곳에 누가 이르리.

조각구름은 한가로이 골의 입구에 걸렸네.

이 가운데 숨은 경치 아는 이 있어

명월과 청풍이 푸른 물과 놀고 있네.

* 나옹은 고려 말의 큰스님 혜근의 법호로 흔히 나옹화상·나옹선사라 불린다.
 300여 수의 가송이 실린 〈나옹화상 가송집〉이 전한다.

 구름이 무심탄 말이

이존오(1341~1371)

구름이 무심탄 말이 아마도 허랑하다.

구름이 무심탄 말이 아마도 허랑하다.

중천에 떠 있어 임의로 다니면서

중천에 떠 있어 임의로 다니면서

구태여 광명한 날빛을 따라가며 덮나니.

구태여 광명한 날빛을 따라가며 덮나니.

풀이 구름이 아무런 생각이 없다는 말은 허무맹랑한 거짓말인 것 같다.
하늘 높이 떠서 제 마음대로 다니면서 굳이 밝은 햇빛을 따라가며 덮는구나.

　　고려 공민왕의 총애 속에 나라일을 좌지우지한 신돈의 횡포를 탄핵하다 공민왕의 노여움을 사 은둔 생활을 하다 죽은 충신 이존오의 작품.
　　구름은 신돈, 날빛은 공민왕으로 빗대어, 신돈이 광명한 날빛, 즉 공민왕의 은혜로운 덕과 총명한 기운이 백성에게 미치지 못하게 방해하고 있다고 개탄하는 풍자 시조이다.

공민왕의 천산대렵도

까마귀 싸우는 골에

정몽주 母

까마귀 싸우는 골에 백로야 가지 마라.

성낸 까마귀 흰 빛을 새오나니

청강에 좋이 씻은 몸을 더럽힐까 하노라.

풀이	까마귀들이 싸우는 골짜기에 백로야 가지 말아라. 성낸 까마귀들이 너의 새하얀 빛을 시샘하여, 맑은 물에 깨끗이 씻은 네 몸이 더러워질까 걱정스럽구나.

　이성계가 아들 이방원을 시켜 잔치를 베풀어 정몽주를 초대했을 때, 정몽주의 어머니가 아들에게 지어 준 노래라고 한다. 조선 연산군 때 김정구가 지었다는 다른 의견도 있다.
　'까마귀'와 '백로'로 소인과 군자를 비유하여, 나쁜 무리에 어울리지 말고 군자로서의 자세를 지켜 나가라는 간절한 소망을 드러내고 있다.

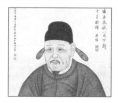

포은 정몽주

이런들 어떠하리

이런들 어떠하리 저런들 어떠하리.

이런들 어떠하리 저런들 어떠하리.

만수산 드렁칡이 얽어진들 어떠하리.

만수산 드렁칡이 얽어진들 어떠하리.

우리도 이같이 얽어져 백년까지 누리리라.

우리도 이같이 얽어져 백년까지 누리리라.

풀이 이렇게 살면 어떻고 저렇게 살면 어떻겠는가? 만수산의 칡덩굴이 얽혀 있다고 한들 어떻겠는가? 우리도 (자연 그대로 얽힌 그 칡덩굴처럼) 어우러져 백 년토록 오래오래 살아가리라.

　　마지막으로 정몽주의 마음을 회유해 보려고 이방원(훗날 조선 태종)이 정몽주를 초대하여 이 시조(일명 〈하여가〉)를 지어 불렀다고 한다. 그러나 정몽주는 〈단심가〉를 지어 변함없는 자신의 마음을 단호하게 밝혔다.
　　정몽주의 결심을 꺾을 수 없자 이방원은 부하들을 시켜 정몽주를 선죽교에서 살해했다. 선죽교 돌다리에는 지금도 그때 묻은 피의 흔적이 남아 있다고 한다.

개성 선죽교

이 몸이 죽고 죽어

정몽주(1337~1392)

이 몸이 죽고 죽어 일백 번 고쳐 죽어,

이 몸이 죽고 죽어 일백 번 고쳐 죽어,

백골이 진토 되어 넋이라도 있고 없고,

백골이 진토 되어 넋이라도 있고 없고,

임 향한 일편단심이야 가실 줄이 있으랴.

임 향한 일편단심이야 가실 줄이 있으랴.

풀이 이 몸이 죽고 또 죽어 백 번을 되풀이해서 죽어서 백골이 티끌과 흙이 되어 영혼이 있거나 말거나 임(고려 왕조)을 향한 일편단심의 충성심만은 변할 수 있겠는가?

포은 정몽주가 이방원의 〈하여가〉에 대해 지은 답가로서 작자의 곧은 절개가 잘 드러나 있다. 일명 〈단심가(丹心歌)〉라고 한다.

이미 기울어 가고 있던 고려 왕조이지만 끝까지 고려 왕조에 대한 충성을 지키려는 고결한 자세에 가슴이 뭉클해진다. 600년 이상을 내려오면서 끊임없이 많은 사람들에게 읽히고 있는 불후의 명작이다.

정몽주의 묘

 백설이 잦아진 골에

이색(1328~1396)

백설이 잦아진 골에 구름이 머흐레라.

백설이 잦아진 골에 구름이 머흐레라.

반가운 매화는 어느 곳에 피었는고.

반가운 매화는 어느 곳에 피었는고.

석양에 홀로 서 있어 갈 곳 몰라 하노라.

석양에 홀로 서 있어 갈 곳 몰라 하노라.

풀이 백설이 녹아 없어진 골짜기에 구름이 험하구나. 반가운 매화는 어느 곳에 피어 있는가? 해는 저무는데 홀로 서서 어디로 가야 할지를 모르겠구나.

작자는 고려 말의 충신으로서 쇠퇴해 가는 국운을 바로잡으려고 했으나 뜻을 이루지 못했다. 충신과 지사들(백설, 매화)이 몰락하고, 간신들(구름)이 들끓어 나라가 기울어 가는 형세에 착잡해하는 작자의 심정이 잘 드러나 있다.

이색은 고려 말의 문신이자 학자로 정몽주·길재와 함께 고려 3은(三隱)이라 불린다. 호는 목은.

이색

오백 년 도읍지를

길재(1353~1419)

오백 년 도읍지를 필마로 돌아드니

산천은 의구하되 인걸은 간 데 없네.

어즈버, 태평연월이 꿈이런가 하노라.

| 풀이 | 오백 년 도읍지(고려의 옛 서울)를 한 필의 말을 타고 돌아보니, 산천은 예나 지금이나 다름이 없는데 당대의 훌륭한 인재들은 사라지고 없구나. 아, 태평세월을 지내던 그때가 꿈처럼 허무하기만 하구나. |

고려가 망하고 조선이 세워지자 고려의 여러 신하들이 변절하여 조선 왕조의 신하가 되었다. 그러나 끝까지 절개를 지킨 충신들은 망국의 한과 슬픔에 잠겨 벼슬을 버리고 은둔 생활을 하였다. 작자 역시 그런 사람 가운데 하나로 초야에 묻혀 지내다가 옛 도읍지를 돌아본 느낌을 이 시조에 담고 있다.

야은 길재는 이색·정몽주와 함께 고려 3은의 한 사람이다.

길재를 모신 금오서원

흥망이 유수하니

원천석(?~?)

흥망이 유수하니 만월대도 추초로다.

흥망이 유수하니 만월대도 추초로다.

오백 년 왕업이 목적에 붙였으니,

오백 년 왕업이 목적에 붙였으니,

석양에 지나는 손이 눈물겨워 하노라.

석양에 지나는 손이 눈물겨워 하노라.

풀이 나라의 흥망이 운수에 달려 있으니 (옛 궁터인) 만월대도 잡초가 무성하구나. 빛나던 오백 년 고려 왕조의 업적이 목동의 피리 소리에 깃들여 있으니, 석양에 지나가는 나그네가 눈물을 감출 수 없구나.

고려가 몰락의 길을 걷자 사람들이 앞다투어 새 왕조 쪽으로 기우는데, 작자는 원주 치악산에 들어가 은둔 생활을 하며 고려 유신들의 충절을 노래하였다. 이 작품은 작자가 고려의 수도였던 개성 일대를 돌아보면서, 지난날을 회고하고 세월의 무상함을 슬퍼한 '회고가'로 지금도 널리 읽히는 유명한 시조이다.

'만월대'는 고려 왕조, '추초'와 '목적'은 흥망성쇠의 무상함을 비유하고 있다.

만월대

눈 맞아 휘어진 대를

원천석(?~?)

눈 맞아 휘어진 대를 뉘라서 굽다턴고.

눈 맞아 휘어진 대를 뉘라서 굽다턴고.

굽을 절이면 눈 속에 푸르르랴.

굽을 절이면 눈 속에 푸르르랴.

아마도 세한고절은 너뿐인가 하노라.

아마도 세한고절은 너뿐인가 하노라.

풀이 눈을 맞아 휘어진 대나무를 보고 누가 굽었다고 하는가? 굽을 절개라면 차가운 눈 속에서 푸르게 서 있겠는가? 아마도 한겨울의 추위를 이겨 내는 높은 절개는 너뿐인가 싶다.

작자 원천석은 치악산에 들어가 은거하는 동안 이색과 왕래하고 시를 주고받으며 시국을 개탄했다. 이방원(태종)을 가르친 적이 있어 태종이 불렀으나 나가지 않았다.

'눈'은 새 왕조에 협력을 강요하는 외부적인 압력을, '휘어진 대'는 그러한 눈 속에서 고통과 시련을 견디어 내는 힘든 모습을 빗대고 있다.

 선인교 버린 물이

정도전(?~1398)

선인교 내린 물이 자하동에 흘러들어

선인교 내린 물이 자하동에 흘러들어

반천년 왕업이 물소리뿐이로다.

반천년 왕업이 물소리뿐이로다.

아이야, 고국흥망을 물어 무엇하리오.

아이야, 고국흥망을 물어 무엇하리오.

풀이 선인교 밑을 흐르는 물이 자하동으로 흐르는구나. 오백 년의 고려 왕업이 물소리로만 남아 있구나. 아이야, 옛 왕국의 흥하고 망함을 물어서 무엇하겠는가?

조선 개국 1등 공신으로 조선의 문물 제도와 국책의 대부분을 결정한 정도전이 화려했던 500년 고려 시대를 회고하며 노래한 회고가이다. 망국의 한이 서려 있는 다른 회고가와는 달리 애써 과거를 잊어버리고자 하는 느낌이 강하게 풍긴다.
고려 왕조를 무너뜨리고 새로운 왕조(조선) 건설에 공헌한 개혁가의 내면 의식을 엿볼 수 있다.

개성 눌리문

술을 취해 먹고

조준(1346~1431)

술을 취해 먹고 오다가 공산에 자니

뉘 날 깨우리, 천지 즉 금침이로다.

광풍이 세우를 몰아 잠든 나를 깨와라.

풀이 취하도록 술을 먹고 집으로 오다 빈산에서 잠이 드니 누가 나를 깨우겠느냐, 천지가 이불인데. 세찬 바람이 가는 비를 몰아 잠든 나를 깨우는구나.

조준 역시 조선 개국 1등 공신으로 조선의 토지 제도는 경제에 밝은 조준의 안에 의해 정비되었다. 하륜과 함께 〈경제육전〉을 지었다. 이방원에 반대하다 죽은 정도전과 달리 조준은 이방원(태종)을 적극 밀었다.

조준은 귀양을 간 적도 있고 벼슬을 내놓은 적도 있는데, 그런 좌절의 시기에 쓴 작품이 아닌가 여겨진다.

조선의 정궁 경복궁의 근정전

까마귀 검다 하고

이직(1362~1431)

까마귀 검다 하고 백로야 웃지 마라.

까마귀 검다 하고 백로야 웃지 마라.

겉이 검은들 속조차 검을쏘냐.

겉이 검은들 속조차 검을쏘냐.

아마도 겉 희고 속 검을손 너뿐인가 하노라.

아마도 겉 희고 속 검을손 너뿐인가 하노라.

풀이 까마귀가 빛깔이 검다고 백로야 비웃지 말아라. 겉이 검다고 속까지 검겠느냐? 아마도 겉(외양)이 희면서 속(마음 속)이 검은 것은 너뿐인가 싶다.

작자 이직은 고려 유신으로 조선 개국을 도왔으며 세종 때 영의정·좌의정을 지냈다. 주자소를 설치하여 동활자인 계미자를 만들었다.

두 왕조를 섬긴 자신을 '까마귀'에 비유한 것은, 자신이 바르게 처신하지는 않았음을 밝히고, 속마저 검은 것은 아니라고 함으로써 자신의 양심이 부끄럽지 않음을 강조한 것으로 보인다.

고려 마지막 왕 공양왕의 능

내게 좋다 하고

변계량 (1369~1430)

내게 좋다 하고 남 싫은 일 하지 말며,

내게 좋다 하고 남 싫은 일 하지 말며,

남이 한다 하고 의 아니면 좇지 마라.

남이 한다 하고 의 아니면 좇지 마라.

우리도 천성을 지키어 생긴 대로 하리라.

우리도 천성을 지키어 생긴 대로 하리라.

풀이 나에게 좋은 일이라고 해서 남이 싫어하는 일을 하지 말 것이며, 남이 한다고 해서 옳은 일이 아니면 따라하지 말아라. 우리는 타고난 성품을 지키며 생긴 대로 살아가야 한다.

옛날 사대부들은 시가(詩歌)로써 풍속을 교화할 수 있다고 여겨 시가에 교훈적인 내용을 담기도 했다. 이 작품은 의와 지조를 지키고 타고난 천성을 올바르게 품어서 살아가라는 성선설(性善說)에 바탕을 두고 있다.

작자 변계량은 조선 초기의 학자·문신으로 예조판서·대제학 등을 지냈으며 시문에 뛰어나 많은 작품을 남겼다.

변계량 비각

강호사시가-춘사

강호에 봄이 드니 미친 흥이 절로 난다.

강호에 봄이 드니 미친 흥이 절로 난다.

탁료계변에 금린어 안주로다.

탁료계변에 금린어 안주로다.

이 몸이 한가하옴도 역군은이샷다.

이 몸이 한가하옴도 역군은이샷다.

풀이 　강호에 봄이 찾아드니 참을 수 없는 흥취가 저절로 나는구나. 막걸리 마시며 노는 시냇가의 물고기가 안주로 좋구나. 이 몸이 이렇게 한가롭게 지내는 것도 임금님의 은혜로다.

맹사성은 좌의정에까지 오른 재상으로 대표적인 청백리로 이름이 높았다.
〈강호사시가〉는 맹사성이 말년에 벼슬에서 물러나 고향으로 돌아가 한적한 전원 생활을 할 때 지은 연시조로, 임금의 은혜를 생각하는 마음을 봄·여름·가을·겨울로 나누어 노래하였다.
　춘사(春詞) : 천렵(川獵) – 강호에서 즐기는 봄의 흥겨움

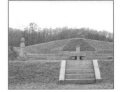

맹사성의 묘

명시조 106首 한글 펜글씨

강호사시가 – 하사

맹사성(1360~1438)

강호에 여름이 드니 초당에 일이 없다.

강호에 여름이 드니 초당에 일이 없다.

유신한 강파는 보내나니 바람이로다.

유신한 강파는 보내나니 바람이로다.

이 몸이 서늘하옴도 역군은이샷다.

이 몸이 서늘하옴도 역군은이샷다.

풀이 강호에 여름이 찾아드니 별채에서 할 일이 없다. 미덥게 느껴지는 강물결은 시원한 바람을 보내 주는구나. 이 몸이 이렇게 서늘하게 지내는 것도 임금님의 은혜로다.

〈강호사시가〉는 고려에서 조선으로 왕조가 바뀌고 새로운 질서가 자리잡은 시기에 안정기의 정서를 표현한 서정시로 우리나라 최초의 연시조이다. 춘·하·추·동의 4수 모두 '강호에'로 시작하여 역군은(亦君恩)이샷다'로 맺는 구성상의 특징을 보인다.

하사(夏詞) : 초당의 한거(閑居) – 초당에서 한가로이 보내는 강호의 여름

맹사성의 옛집(맹씨행단)

강호사시가-추사

맹사성(1360~1438)

강호에 가을이 드니 고기마다 살져 있다.

강호에 가을이 드니 고기마다 살져 있다.

소정에 그물 실어 흘리 띄워 던져 두고

소정에 그물 실어 흘리 띄워 던져 두고

이 몸이 소일하옴도 역군은이샷다.

이 몸이 소일하옴도 역군은이샷다.

| 풀이 | 강호에 가을이 찾아드니 물고기마다 살이 쪄서 통통하다. 작은 배에 그물을 싣고 물결 흐르는 대로 띄워 던져 두고 이 몸이 세월을 재미있게 보낼 수 있는 것도 임금님의 은혜로다. |

 강호에서 자연을 즐기는 가운데도 임금의 은혜를 잊지 않고 감사하는 마음이 드러나는 이와 같은 작품은 조선 초기에 널리 퍼졌던 충의(忠義) 사상이 반영된 것이라고 볼 수 있다.

 〈강호사시가〉는 〈청구영언〉에 실려 전한다.

 추사(秋詞) : 고기잡이 - 고기잡이하는 재미와 한가로움

사시팔경도(가을)-안견

강호사시가-동사

강호에 겨울이 드니 눈 깊이 자히 남다.

샷갓 비껴 쓰고 누역으로 옷을 삼아

이 몸이 춥지 아니하움도 역군은 이샷다.

풀이 강호에 겨울이 찾아드니 눈 깊이가 한 자가 넘는구나. 샷갓을 비스듬히 쓰고 도롱이로 옷을 삼아 입으니, 이 몸이 춥지 않게 지내는 것도 임금님의 은혜로다.

 편안한 마음으로 소박한 전원 생활을 즐기는 선비의 생활과 임금을 향한 충의가 어우러진 이 작품 속에는 태평성대를 구가하는 작자의 소망이 담겨 있다.
 동사(冬詞) : 한겨울 설경 속에서 안분지족(安分知足)하는 생활
 맹사성의 아버지 맹희도는 고려의 명장 최영의 손자 사위로, 맹사성이 태어나고 자란 맹씨행단은 본래 최영이 지어 맹희도에게 물려준 집이라고 한다.

사시팔경도(겨울)-안견

 대추 볼 붉은 골에

황희(1363~1452)

대추 볼 붉은 골에 밤은 어이 듣드리며,

대추 볼 붉은 골에 밤은 어이 듣드리며,

벼 벤 그루에 게는 어이 내리는고.

벼 벤 그루에 게는 어이 내리는고.

술 익자 체 장수 돌아가니 아니 먹고 어쩌리.

술 익자 체 장수 돌아가니 아니 먹고 어쩌리.

풀이 대추의 볼이 빨갛게 익은 골짜기에 밤은 어찌 떨어지며 벼를 벤 그루터기에 게는 어찌 내려오는가? 술이 익자 체를 파는 장수가 지나가니, 어찌 체를 사서 술을 걸러 먹지 않으랴.

황희는 세종 때 18년 동안이나 영의정을 지내며 농사를 개량하고 예법을 개정하는 등 훌륭한 업적을 남긴 명재상. 청백리로서 이름이 높았다.

이 작품은 민족의 정서인 '멋'이 잘 표현된 시조로, 정겹고 넉넉한 농촌 풍경이 한 폭의 풍속화처럼 펼쳐진다. 작자가 벼슬을 그만두고 고향으로 내려가 자연에 묻혀 사는 풍류가 물씬 풍긴다.

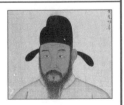
황희

강호에 봄이 드니

황희(1363~1452)

강호에 봄이 드니 이 몸이 일이 하다.

강호에 봄이 드니 이 몸이 일이 하다.

나는 그물 깁고 아이는 밭을 가니

나는 그물 깁고 아이는 밭을 가니

뒷 메에 엄기는 약을 언제 캐려 하느냐.

뒷 메에 엄기는 약을 언제 캐려 하느냐.

풀이 강과 호수(시골을 이름)에 봄이 오니 이 몸이 해야 할 일이 많다. 나는 그물을 손질하고 아이는 밭을 가니, 뒷산에는 약초가 움이 자라 커 가는데 그것은 언제 캐야 하나?

농촌 생활의 자유스럽고 여유로운 모습이 묻어나는 작품으로, 봄이 되어 만물이 소생하니 그에 따라 할 일도 많아진다는 내용이다. 하지만 작자는 먹고살기 위해 고기 잡고 농사짓는 것이 아닌만큼 바빠 보이는 것조차 흥취의 대상이 되고 있다. 이 작품에서의 전원은 생활의 터전이 아니라 삶의 번거로움에서 벗어나 자유와 여유를 누리는 공간이 아닐까 싶다.

황희의 영당

삭풍은 나무 끝에 불고

삭풍은 나무 끝에 불고 명월은 눈 속에 찬데

만리 변성에 일장검 짚고 서서

긴 파람 큰 한 소리에 거칠 것이 없어라.

풀이	북풍은 나뭇가지를 흔들고, 달은 쌓인 눈 위를 비추고 있는데 먼 변방의 장성 위에서 한 자루 칼을 짚고 서서 긴 휘파람을 불며 큰 소리로 호통을 치니, 감히 대적하는 것이 없구나.

　작자 김종서는 조선 초기의 문신이자 명장. 세종 때 함경도관찰사로 부임하여, 예부터 변경을 침범하곤 하던 여진족을 물리치고 6진을 개척했다. 이 작품은 그 무렵에 지은 것으로 지금도 많이 읽히고 있는 명시조이다.
　추운 겨울 밤에 변경을 지키는 용맹스런 장군의 기상이 호쾌하게 잘 묘사되어 있다.

김종서의 묘

40 명시조 106首 한글 펜글씨

장백산에 기를 꽂고

김종서(1390~1453)

장백산에 기를 꽂고 두만강에 말 씻기니

썩은 저 선비야, 우리 아니 사나이냐.

어떻다 인각화상을 누구 먼저 하리오.

풀이	백두산에 기를 꽂고 두만강에 말을 씻기니, 썩어 빠진 저 선비들아, 우리는 사내대장부가 아닌가? 기린각에 과연 누구의 화상이 먼저 걸리겠느냐?

말로만 애국을 부르짖는 선비들을 '썩은 선비'라고 멸시하며, 누가 더 나라를 위해 일했느냐고 호통을 치고 있다. 조정 문신들의 반대로 만주를 회복하지 못한 데 대한 울분을 토로한 것으로 여겨진다.

일명 '호랑이 장군'이라 불리던 작자 김종서는 어린 단종을 보필하다 수양대군(세조)에 의해 살해되었다.

세조의 능

* '인각'은 '기린각'의 준말로, 한나라 때 공을 세운 신하들의 초상을 그려서
걸어 놓던 누각인데, 이곳에 초상이 걸리는 일은 큰 영광이었다고 한다.

 방 안에 혓는 촉불

이개(1417~1456)

방 안에 혓는 촉불 늘과 이별하였관데

방 안에 혓는 촉불 늘과 이별하였관데

겉으로 눈물지고 속 타는 줄 모르는고.

겉으로 눈물지고 속 타는 줄 모르는고.

저 촉불 날과 같아서 속 타는 줄 모르도다.

저 촉불 날과 같아서 속 타는 줄 모르도다.

풀이 방 안에 켜져 있는 저 촛불은 누구와 이별을 하였기에 겉으로 눈물을 흘리며 속으로 타 들어가는 줄을 모르는가? 저 촛불도 나와 같아서 눈물만 흘릴 뿐, 속이 얼마나 타는지 모르겠구나.

작자 이개는 이색의 증손으로 단종 복위를 꾀하다 죽음을 당한 사육신 가운데 한 사람이다. 이 작품은 단종이 영월로 유배된 뒤 작자가 옥중에서 단종을 그리는 마음을 촛불에 빗대어 감각적으로 그린 문학성 뛰어난 시조이다.

무생물인 촛불을 임과 이별하고 눈물짓는 여인으로 의인화하여, 단종과 이별한 자신과 동일시하고 있다.

이개의 글씨

까마귀 눈비 맞아

박팽년(1417~1456)

까마귀 눈비 맞아 희는 듯 검노매라.

까마귀 눈비 맞아 희는 듯 검노매라

야광 명월이 밤인들 어두우랴.

야광 명월이 밤인들 어두우랴

임 향한 일편 단심이야 고칠 줄이 있으랴.

임 향한 일편 단심이야 고칠 줄이 있으랴

풀이 까마귀가 눈비 맞아 겉이 잠깐 하얗게 보이는 듯하지만 다시 검어지는구나. 야광구슬, 명월구슬이 밤이라서 어둡게 변하겠는가? 임 향한 한 조각 붉은 충정이야 변할 리 있겠는가?

작자 박팽년도 단종 복위를 꾀하다 죽은 사육신의 한 사람. 세조의 명을 받은 김질이 옥중에 갇힌 박팽년의 마음을 떠 보려고 하여가를 부르자 답가로서 이 시조를 지었다고 한다.
변절한 간신과 세조는 까마귀로, 절개를 지킨 충신과 단종은 야광 명월로 비유하여 어떤 경우에도 뜻을 굽히지 않는 충신의 이미지를 드러냈다.

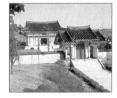

사육신 묘의 불이문

간밤에 불던 바람

유응부(?~1456)

간밤에 불던 바람 눈서리 치단 말가.

간밤에 불던 바람 눈서리 치단 말가.

낙락장송이 다 기울어 가노매라.

낙락장송이 다 기울어 가노매라.

하물며 못다 핀 꽃이야 일러 무삼하리오.

하물며 못다 핀 꽃이야 일러 무삼하리오.

풀이 지난밤에 불던 바람이 눈보라와 찬서리를 몰아치게 했단 말인가? 가지가 축축 늘어진 큰 소나무들이 다 쓰러져 가는구나. 하물며 아직 못다 핀 꽃들이야 말해 무엇하겠는가?

수양대군이 왕위를 찬탈하고자 일으킨 계유정난을 풍자한 작품. 세조와 그 일파를 쓰러뜨리고 단종을 복위시킴으로써 세종의 유지를 끝까지 지키려던 충신·지사 들이 잡혀서 처형되는 상황을 생생히 그리고 있다.
 작자 유응부는 조선 초기의 무신으로 사육신 가운데 한 사람이다. 유학에 조예가 깊고 활도 잘 쏘았다고 한다.

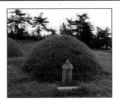

유응부의 묘

초당에 일이 없어

유성원(?~1456)

초당에 일이 없어 거문고를 베고 누워

초당에 일이 없어 거문고를 베고 누워

태평성대를 꿈에나 보렸더니

태평성대를 꿈에나 보렸더니

문전에 수성어적이 잠든 나를 깨와다.

문전에 수성어적이 잠든 나를 깨와다.

풀이 초당에 한가하게 앉았다가 거문고를 베고 누워, 살기 좋은 세상을 꿈에서나 겪어 볼까 하였더니, 문 밖에서 떠드는 어부들의 피리 소리가 잠든 나를 기어이 깨워 놓고 마는구나.

이 시조는 수양대군이 왕위를 빼앗기 위한 제1단계로 호랑이 장군 김종서를 암살한 사건을 보고 읊은 것이라고 한다.

작자 유성원은 집현전 학사로 세종의 총애를 받았던 문장가. 성삼문 등과 단종 복위를 꾀하다 탄로나자 자살했다.

집현전 학사들

수양산 바라보며

성삼문(1418~1456)

수양산 바라보며 이제를 한하노라.

수양산 바라보며 이제를 한하노라

주려 죽을진정 채미도 하는 것가.

주려 죽을진정 채미도 하는 것가

아무리 푸새엿 것인들 그 뉘 땅에 났더니.

아무리 푸새엿 것인들 그 뉘 땅에 났더니

풀이 수양산을 바라보며 백이와 숙제를 원망하노라. 굶어 죽을지언정 고사리를 뜯어 먹어서야 되겠느냐? 비록 푸성귀일지라도 그것이 누구의 땅에 난 것인가?

　　단종을 쫓아내고 왕위에 오른 세조에게 정국공신(靖國功臣)의 호까지 받은 성삼문이었으나, 그 일을 부끄럽게 여겨 세조의 녹도 먹지 않았다. 이런 심정을 백이와 숙제의 고사(故事)에 비유하여 읊은 작품이다.
　　단종을 향한 작자 자신의 지조와 절개를 굳게 지키겠다는 다짐이 생생히 담겨 있다.

성삼문의 글씨

이 몸이 죽어 가서

성삼문(1418~1456)

이 몸이 죽어 가서 무엇이 될고 하니,

이 몸이 죽어 가서 무엇이 될고 하니,

봉래산 제일봉에 낙락장송 되어 있어

봉래산 제일봉에 낙락장송 되어 있어

백설이 만건곤할 제 독야청청하리라.

백설이 만건곤할 제 독야청청하리라.

풀이 이 몸이 죽어서 무엇이 될까 생각하니, 봉래산의 가장 높은 봉우리에 서 있는 낙락장송이 되어서 흰 눈으로 천지가 덮여 있을 때 혼자 푸르디 푸르게 살아 있으리라.

작자가 단종 복위를 꾀하다 발각되어 처형장에 끌려갈 때 불렀다는 시조로 단종에 대한 불타는 충성심이 절절히 배어 있다. 죽어서 저승에 가서라도 충성을 다하겠다는 굳은 절개와 꿋꿋한 성품이 돋보인다.

성삼문은 집현전 학사로 훈민정음 창제와 〈동국정운〉 편찬에 참여했다. 호는 매죽헌.

사육신 묘비

간밤에 울던 여울

간밤에 울던 여울 슬피 울어 지내여다.

간밤에 울던 여울 슬피 울어 지내여다.

이제야 생각하니 임이 울고 보내도다.

이제야 생각하니 임이 울고 보내도다.

저 물이 거슬러 흐르고자 나도 울어 예리라.

저 물이 거슬러 흐르고자 나도 울어 예리라.

풀이 지난밤에 울며 흐르던 여울물이 슬프게 울면서 지나갔도다. 지금 생각해 보니 그 슬픈 여울물 소리는 임이 울어서 보내는 소리였도다. 저 물을 거슬러 흐르게 해서 나도 울면서 임께 가리라.

일생을 단종을 그리며 보낸 작자의 애달픈 심정이 잘 나타나 있는 작품이다. 간밤에 울며 흐르던 여울물 소리가 단종이 슬피 울어 보낸 것이라면 그 여울물을 되돌려서라도 그 울음에 동참하고 싶다고 노래하고 있다.

원호는 김시습 · 이맹전 · 조여 · 남효온 · 성담수(또는 권절)와 함께 생육신의 한 사람으로 고향 원주에 은거하다 단종이 죽은 뒤에는 영월에서 3년상을 마쳤다.

단종의 능 장릉

천만리 머나먼 길에

왕방연(?~?)

천만리 머나먼 길에 고운 님 여의웁고

천만리 머나먼 길에 고운 님 여의웁고

내 마음 둘 데 없어 냇가에 앉았으니

내 마음 둘 데 없어 냇가에 앉았으니

저 물도 내 안 같아야 울어 밤길 예놋다.

저 물도 내 안 같아야 울어 밤길 예놋다.

풀이	천만 리나 되는 멀고 먼 길에 고운 임(단종)과 이별하고 내 마음을 붙일 곳이 없어 냇가에 앉았는데 저 냇물도 내 마음과 같아서 울면서 밤길을 흘러가는구나!

 작자 왕방연은 세조가 단종을 폐위시키고 노산군으로 강봉하여 영월에 유배시켰을 때 단종을 호송한 의금부도사였다.
 어린 단종을 유배지에 혼자 남겨 두고 돌아오는 길에, 그 의롭지 못한 일이 가슴 아파 시냇가에 앉아 읊은 시조라고 한다.

단종이 유배되었던 청령포

 장검을 빼어 들고

남이(1441~1468)

장검을 빼어 들고 백두산에 올라 보니

장검을 빼어 들고 백두산에 올라 보니

대명천지에 성진이 잠겼어라.

대명천지에 성진이 잠겼어라.

언제나 남북풍진을 헤쳐 볼까 하노라.

언제나 남북풍진을 헤쳐 볼까 하노라.

풀이 긴 칼을 빼어 들고 백두산에 올라가 바라보니, 환하게 밝고 넓은 세상에 전운이 자욱하구나. 언제쯤에나 남북의 오랑캐들이 일으키는 전쟁을 평정할 수 있을까?

작자 남이 장군은 세조의 지극한 총애를 받은 무신으로 이시애의 난을 평정하여 28세의 젊은 나이에 병조판서가 되었으나 유자광의 모함으로 처형되었다.

이 시조는 이시애의 난과 건주의(만주 지린 성 부근)를 평정하고 돌아올 때 지은 것이라고 한다. 당시에는 북쪽으로는 여진족, 남쪽으로는 왜구가 빈번히 출몰했는데 그들 외적을 평정하고자 하는 대장부의 기백과 포부를 읽을 수 있다.

남이 장군 묘

백두산 돌은

남이(1441~1468)

백두산 돌은 칼을 갈아 없애고

백두산 돌은 칼을 갈아 없애고

두만강 물은 말에게 먹여 없애네.

두만강 물은 말에게 먹여 없애네.

남아 이십에 나라를 평정하지 못하면

남아 이십에 나라를 평정하지 못하면

후세에 그 누가 대장부라 하리오.

후세에 그 누가 대장부라 하리오.

추강에 밤이 드니

월산대군(1454~1488)

추강에 밤이 드니 물결이 차노매라.

추강에 밤이 드니 물결이 차노매라.

낚시 드리우니 고기 아니 무노매라.

낚시 드리우니 고기 아니 무노매라.

무심한 달빛만 싣고 빈 배 저어 오노라.

무심한 달빛만 싣고 빈 배 저어 오노라.

풀이 가을철 강물에 밤이 깊어 가니 물결이 차구나. 낚싯대를 드리우니 물고기가 물지도 않는구나. (고기는 잡지 못했어도) 사심 없는 달빛만을 빈 배에 가득 싣고 돌아오노라.

　작자 월산대군은 성종의 형으로 문장이 뛰어나 중국에서도 그의 시를 널리 애송했다고 한다. 그는 시와 술을 좋아하여 집 안에 풍월정을 짓고 풍류적인 생활을 하였으며 동생인 성종과 우애가 매우 깊었다.
　이 작품에는 자연인으로서의 생활과 인생관이 한 폭의 그림처럼 아름답게 그려져 있다.

산수도-이정

있으렴 부디 갈따

성종(1457~1494)

있으렴 부디 갈따 아니 가든 못할쏘냐.

있으렴 부디 갈따 아니 가든 못할쏘냐

무단히 싫더냐 남의 말을 들었느냐.

무단히 싫더냐 남의 말을 들었느냐

그래도 하 애닯구나 가는 뜻을 일러라.

그래도 하 애닯구나 가는 뜻을 일러라

풀이 있으려무나, 부디 가야만 하겠냐? 아니 가지는 못하겠느냐? 까닭도 없이 (벼슬살이가) 싫더란 말이냐? 남이 하는 말을 들었더냐? 그래도 너무 애닯고 서운하구나. 가야만 하는 너의 뜻을 말하여라.

성종의 특별한 총애를 받았던 유호인이 늙은 어머니를 봉양하고자 벼슬을 내놓자 성종은 애써 만류했다. 그럼에도 유호인이 뜻을 굽히지 않자 성종이 석별 연회를 베풀어 주면서 읊은 노래라고 한다. 성종은 학자이자 예술가로서도 뛰어났다.

인간미가 물씬 풍기는 작품으로 임금의 신하에 대한 마음이라기보다는 어버이의 자식에 대한 마음이 흘러넘친다.

성종의 능 선릉

 삿갓에 도롱이 입고

김굉필(1454~1504)

삿갓에 도롱이 입고 세우 중에 호미 메고

삿갓에 도롱이 입고 세우 중에 호미 메고

산전을 흩매다가 녹음에 누웠으니,

산전을 흩매다가 녹음에 누웠으니,

목동이 우양을 몰아 잠든 나를 깨와다.

목동이 우양을 몰아 잠든 나를 깨와다.

풀이 삿갓을 쓰고 도롱이를 걸치고 이슬비가 내리는 중에도 호미를 들고 산 속의 밭을 매다가 푸른 나무 그늘에 잠시 누웠는데, 목동이 모는 소와 양의 울음소리가 잠든 나를 깨우는구나.

작자 김굉필은 성리학에 통달한 학자로 호는 한훤당이다.
옛 선비들은 세상이 어지러우면 곧잘 초야에 묻혀 은둔 생활을 했다. 그러나 작자는 세상으로부터의 도피처로서 자연을 택한 것이 아니었다. 이 작품을 보아도 전원에서 부지런하게 생활하는 가운데 주어지는 한가로운 시간 속에서 행복을 느끼고 있다.

김굉필의 글씨

오리의 짧은 다리

오리의 짧은 다리 학의 다리 되도록애

오리의 짧은 다리 학의 다리 되도록애

검은 까마귀 해오라기 되도록애

검은 까마귀 해오라기 되도록애

향복무강하사 억만세를 누리소서.

향복무강하사 억만세를 누리소서.

풀이 오리의 짧은 다리가 학의 긴 다리가 될 때까지, 검은 까마귀가 하얀 백로가 될 때까지 끝없이 복을 누리소서. 억만 년 영원히 복을 누리소서.

　작자 김구가 옥당(홍문관)에서 글을 읽고 있는데 산책을 나온 중종이 술을 가져오게 하고 노래를 부르게 했다. 작자는 그 자리에서 연시조 2수를 지어 바쳤는데 그 중의 한 수이다. 임금이 무궁한 복을 누리고 오래오래 백성을 다스려 줄 것을 바라는 마음이 절절히 담겨 있다.
　김구는 조선 초기 4대 서예가의 한 사람으로 그의 서체는 인수체라 불렸다.

임금의 도장인 국새

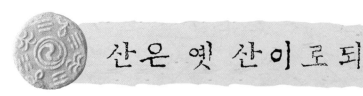

산은 옛 산이로되

황진이(?~?)

산은 옛 산이로되 물은 옛 물이 아니로다.

산은 옛 산이로되 물은 옛 물이 아니로다.

주야에 흐르거든 옛 물이 있을쏜가.

주야에 흐르거든 옛 물이 있을쏜가.

인걸도 물과 같도다 가고 아니 오는 것은.

인걸도 물과 같도다 가고 아니 오는 것은.

풀이	산은 옛 산 그대로인데 물은 옛 물이 아니구나. 밤낮으로 흐르니 옛날의 물이 그대로 있겠는가? 사람도 저 물과 같아서 한번 가고는 다시 오지 않는구나.

　'산'과 '물'을 대비시켜 인생의 허무함을 노래한 작품이다. 물은 밤낮으로 흐르므로 변하지 않을 수 없다면서, 사람도 물과 같아서 사라진다는 것을 말하고 있다. 여기서 '인걸'을 서경덕이라고 본다면, 무정한 임을 그리워하는 노래라고 할 수 있다. 그와 달리 인생무상을 느끼게 되는 대상으로서의 사람이라면, 자연을 통한 관조적인 노래라고 할 수 있다.

동짓달 기나긴 밤을

황진이(?~?)

동짓달 기나긴 밤을 한 허리를 베어 내어

동짓달 기나긴 밤을 한 허리를 베어 내어

춘풍 이불 아래 서리서리 넣었다가

춘풍 이불 아래 서리서리 넣었다가

임 오신 날 밤이어든 굽이굽이 펴리라.

임 오신 날 밤이어든 굽이굽이 펴리라.

풀이 동짓달의 기나긴 밤(기다림의 시간)의 한가운데를 베어 내서 봄바람처럼 따뜻한 이불 밑에 서리서리 간직해 두었다가 그리운 임이 오시는 날 밤이면 굽이굽이 펴서 더디게 밤을 새리라.

임이 오시지 않는 동짓달 기나긴 밤을 홀로 지내는 여인이, 임이 오시는 짧은 봄밤을 연장시키기 위해서 동짓달의 기나긴 밤을 보관해 두겠다는 기발한 착상이 재미있다.

황진이의 작품 중에서도 가장 예술적 향취가 높은 작품으로 기교적이면서도 애틋한 정념이 잘 나타나 있다.

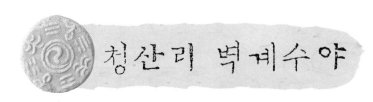
청산리 벽계수야

황진이(?~?)

청산리 벽계수야 수이 감을 자랑 마라.

청산리 벽계수야 수이 감을 자랑 마라.

일도 창해하면 다시 오기 어려우니

일도 창해하면 다시 오기 어려우니

명월이 만공산하니 쉬어 간들 어떠리.

명월이 만공산하니 쉬어 간들 어떠리.

풀이 청산에 흐르는 푸른 시냇물아, 빨리 흘러가는 것을 자랑하지 말아라. 한번 넓은 바다에 이르면 다시 돌아오기 어려운데, 밝은 달빛이 빈산에 가득 비치고 있으니 잠시 쉬어 간들 어떠하겠는가?

황진이가 왕족인 벽계수를 떠 보려고 지은 작품으로 중의적인 표현이 두드러진다. '벽계수'는 흐르는 물과 함께 왕족인 벽계수를, '명월'은 밝은 달과 함께 황진이 자신(명월은 황진이의 자이기도 함)을 가리킨다.

황진이는 그림과 글씨와 시에 두루 능했으며 모습 또한 아름다워 박연 폭포, 서경덕과 함께 '송도(개성) 삼절'이라 일컬어졌다.

박연 폭포 — 정선

숭도를 노래함

황진이(?~?)

눈 가운데 옛 고려의 빛 떠돌고

눈 가운데 옛 고려의 빛 떠돌고

차디찬 종소리는 옛 나라의 소리 같네.

차디찬 종소리는 옛 나라의 소리 같네.

남루에 올라 수심 겨워 홀로 섰노라니

남루에 올라 수심 겨워 홀로 섰노라니

남은 성터에 저녁 연기 피어오르네.

남은 성터에 저녁 연기 피어오르네.

박연 폭포

황진이(?~?)

한 줄기 긴 물줄기가 바위에서 뿜어 나와

한 줄기 긴 물줄기가 바위에서 뿜어 나와

폭포수 백 길 넘어 물소리 우렁차다.

폭포수 백 길 넘어 물소리 우렁차다.

나는 듯 거꾸로 솟아 은하수 같고

나는 듯 거꾸로 솟아 은하수 같고

성난 폭포 가로 드리우니 흰 무지개 완연하다.

성난 폭포 가로 드리우니 흰 무지개 완연하다.

박연 폭포

어지러운 물방울이 골짜기에 가득하니

어지러운 물방울이 골짜기에 가득하니

구슬 방아에 부서진 옥 허공에 치솟는다.

구슬 방아에 부서진 옥 허공에 치솟는다.

나그네여, 여산을 말하지 마라.

나그네여, 여산을 말하지 마라.

천마산이야말로 해동에서 으뜸인 것을.

천마산이야말로 해동에서 으뜸인 것을.

 마음이 어린 후이니

마음이 어린 후이니 하는 일이 다 어리다.

마음이 어린 후이니 하는 일이 다 어리다.

만중 운산에 어느 임이 오리마는

만중 운산에 어느 임이 오리마는

지는 잎 부는 바람에 행여 임인가 하노라.

지는 잎 부는 바람에 행여 임인가 하노라.

풀이 마음이 어리석으니 하는 일마다 어리석구나. 구름이 쌓여 험난하고 높은 이 산중에 어느 임이 나를 찾아오겠는가마는, 지는 나뭇잎과 바람 부는 소리에 혹시 임이 오는 소리가 아닌가 싶구나.

　이 작품은 서경덕에게 글을 배우러 오던 황진이를 생각하며 지은 것으로 알려져 있다. 사제지간이지만 황진이에게 향하는 마음을 어쩔 수 없어, 서경덕 자신을 어리석다고 꾸짖고 있다.
　서경덕은 벼슬을 외면한 채 도학·수학·역학 연구에 전념한 학자로 황진이·박연 폭포와 함께 '송도(개성) 삼절'로 꼽힌다.

개성 대흥산성

62 명시조 106首 한글 펜글씨

 내 언제 무신하여

황진이(1454~1504)

내 언제 무신하여 임을 언제 속였관데

월침 삼경에 온 뜻이 전혀 없네.

추풍에 지는 잎 소리야 낸들 어이하리오.

풀이 내 언제 신의 없이 임을 속였길래 달도 기운 깊은 밤에 임이 오려는 뜻(기척)이 전혀 없네. 추풍에 떨어지는 잎 소리야 난들 어이하겠습니까?

왼쪽 페이지에 실린 서화담의 시조에 대한 답가라고 한다.

임에 대한 변함없는 사랑, 임이 찾아 주지 않는 데 대한 안타까움, 임이 찾아 주기를 바라는 간절한 마음이 담겨 있다.

가을이라는 계절이 풍기는 애잔한 분위기가 작자 황진이의 슬픔과 외로움을 대변해 주는 듯하다.

 풍상이 섞어 친 날에

송순(1493~1583)

풍상이 섞어 친 날에 갓 피온 황국화를

풍상이 섞어 친 날에 갓 피온 황국화를

금분에 가득 담아 옥당에 보내오니

금분에 가득 담아 옥당에 보내오니

도리야 꽃이온 양 마라 임의 뜻을 알괘라.

도리야 꽃이온 양 마라 임의 뜻을 알괘라.

풀이 바람 불고 서리 내리는 날에 갓 핀 노란 국화를 좋은 화분에 가득 담아 옥당(홍문관)에 보내주시니 복숭아꽃 오얏꽃아, 꽃인 척하지 마라, 임께서 이 꽃을 보내 주신 뜻을 알겠구나.

'황국화'는 시련을 극복하고 피어난 꽃으로, 역경 속에서도 절개와 지조를 지키는 군자를 가리킨다. '도리'는 봄에 잠깐 피었다 지는데, 이 때문에 절개나 지조가 없는 사람을 가리킨다. 절개를 뜻하는 국화를 보낸 임금(명종)의 뜻을 깨달음을 노래한 시조이다.

작자 송순은 조선 명종 때의 문신이자 시인으로 호는 면앙정이다.

지아비 밭 갈러 간 데

주세붕 (1495~1554)

지아비 밭 갈러 간 데 밥고리 이고 가

지아비 밭 갈러 간 데 밥고리 이고 가

반상을 들오되 눈썹에 맞초이다.

반상을 들오되 눈썹에 맞초이다.

진실로 고마우신 이 손이시나 다르실까.

진실로 고마우신 이 손이시나 다르실까.

풀이 지아비 밭 갈러 간 곳에 밥광주리 이고 가서, 밥상을 들되 눈썹을 맞추는구나. 친하고도 고마우시니 손님이나 다름없다.

이 시조는 〈오륜가〉 6수 중의 네 번째 수로 부부유별을 노래한 것이다. 남편을 손님 대접하듯 공경하는 아내의 마음씨를 그렸다. 중장은 후한 때 양홍의 아내 맹광이 남편을 지극히 섬겨, 밥상을 들되 눈썹과 가지런히 되게 하여 들었다는 고사를 인용한 것이다.

주세붕은 우리나라 최초의 서원인 소수(백운동)서원을 세운 학자이자 문신이다.

소수서원

전원에 봄이 오네

성운 (1497~1579)

전원에 봄이 오니 이 몸이 일이 하다.

전원에 봄이 오니 이 몸이 일이 하다.

꽃나무 뉘 옮기며 약밭은 언제 갈리.

꽃나무 뉘 옮기며 약밭은 언제 갈리.

아이야 대 베어 오너라, 삿갓 먼저 결으리라.

아이야 대 베어 오너라, 삿갓 먼저 결으리라.

풀이 농촌에 봄이 오니 내가 할 일이 많구나. 꽃나무는 누가 옮길 것이며, 약초를 심은 밭은 언제 다 갈 것인가? 아이야, 대나무를 베어 오너라. 삿갓부터 먼저 짜서 쓰고 나서야겠다.

봄을 맞이한 농촌의 분주한 모습을 그린 작품으로, 작자의 부지런함과 자연에 대한 애정을 엿볼 수 있다.
작자 성운은 중종 때 사마시에 합격했으나 을사사화 때 형이 화를 당하자 속리산에 은거하며 학문에만 전념했다고 한다.

속리산

 청산은 어찌하여

이황(1501~1570)

청산은 어찌하여 만고에 푸르르며,

청산은 어찌하여 만고에 푸르르며,

유수는 어찌하여 주야에 긋지 아니는고.

유수는 어찌하여 주야에 긋지 아니는고.

우리도 그치지 말아 만고상청하리라.

우리도 그치지 말아 만고상청하리라.

| 풀이 | 푸른 산은 어찌하여 영원히 푸르며, 흐르는 물은 어찌하여 밤낮으로 그치지 않는가? 우리도 (저 물같이) 그치는 일 없이 (저 산같이) 언제나 푸르게 살리라. |

이 작품은 사물을 대할 때 일어나는 감흥과 수양의 경지를 읊은 연시조 〈도산 십이곡〉의 제11곡으로, 끊임없는 학문 수양으로 영원한 진리의 세계에서 살고 싶은 마음을 노래하고 있다.

작자 이황은 성리학의 체계를 집대성한 유학자로 율곡 이이와 함께 유학계의 쌍벽을 이뤘다. 호는 퇴계.

도산서원

두류산 양단수를

조식(1501~1572)

두류산 양단수를 예 듣고 이제 보니

두류산 양단수를 예 듣고 이제 보니

도화 뜬 맑은 물에 산영조차 잠겼어라.

도화 뜬 맑은 물에 산영조차 잠겼어라.

아이야 무릉이 어디뇨, 나는 옌가 하노라.

아이야 무릉이 어디뇨, 나는 옌가 하노라.

풀이 두류산 양단수가 아름답다는 말을 옛날에 듣고 이제 와서 보니 복숭아꽃이 뜬 맑은 물에 산 그림자까지도 잠겨 있구나. 아이야 무릉도원이 어디에 있느냐? 나는 이곳이 무릉도원인가 싶구나.

　작자 조식은 세상에 나오지 않고 두류산(지리산) 산천재에서 성리학 연구와 후진 양성에 전념한 학자로 조정에서 몇 번이나 벼슬을 내렸으나 모두 사양했다 한다. 호는 남명.
　이 작품은 지리산에서 청빈낙도의 은둔 생활을 하면서 지은 것으로 아름다운 자연의 묘미가 생생히 그려져 있다.

방황학산초추강도-장승업

삼동에 베옷 입고

조식(1501~1572)

삼동에 베옷 입고 암혈에 눈비 맞아

삼동에 베옷 입고 암혈에 눈비 맞아

구름 낀 볕뉘도 �씐 적이 없건마는

구름 낀 볕뉘도 쏀 적이 없건마는

서산에 해 지다 하니 눈물겨워 하노라.

서산에 해 지다 하니 눈물겨워 하노라.

풀이 한겨울에 베옷을 입고 바위굴 속에서 눈비를 맞으며 구름에 가린 햇살도 쬐어 본 적이 없지만, 서산으로 해가 졌다(임금께서 승하하심)고 하니 몹시 슬프구나!

조식이 지리산에서 은둔 생활을 할 때 중종 임금이 승하했다는 소식을 듣고 지은 시조이다.

'베옷'은 벼슬을 하지 않은 선비를 나타낸다. 중장은 임금의 작은 은혜조차 받은 적이 없다는 내용이고, 종장에서는 임금의 승하를 '해가 지다'라는 말로 표현했다.

중종의 능 정릉

엊그제 베인 솔이

김인후(1510~1560)

엊그제 베인 솔이 낙락장송 아니런가.

엊그제 베인 솔이 낙락장송 아니런가.

저근덧 두던들 동량재 되리러니

저근덧 두던들 동량재 되리러니

어즈버, 명당이 기울면 어느 낡기 바티랴.

어즈버, 명당이 기울면 어느 낡기 바티랴.

풀이 엊그제 벤 소나무가 곧게 자라던 낙락장송이 아니었던가. 잠깐 동안이라도 두었더라면 기둥이나 대들보가 될 만한 재목이었을 텐데. 아, 명당이 기울면 어느 나무로 버텨 내야 하는가?

명종 2년에 정미사화, 일명 '벽서의 옥'이 일어났다. "여왕(명종의 생모인 문정왕후)이 위에서 정권을 농락하고, 아래에서 이기가 권세를 부려 나라가 망할 지경인데 이를 가만히 보고만 있을 것인가?" 하는 글이 전라도 양재역 벽에 씌어져 있는 데서 비롯된 사화다. 이로 인해 여러 사람이 처형되었는데, 작자가 친구 임형수의 죽음을 개탄하여 지은 시조가 이 작품이다. 김인후는 문신이자 유학자.

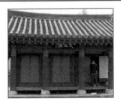
김인후 부조묘

들은 말 즉시 잊고

송인(1516~1584)

들은 말 즉시 잊고 본 일도 못 본 듯이

들은 말 즉시 잊고 본 일도 못 본 듯이

내 인사 이러하매 남의 시비 모를로다.

내 인사 이러하매 남의 시비 모를로다

다만지 손이 성하니 잔 잡기만 하리라.

다만지 손이 성하니 잔 잡기만 하리라

풀이	무슨 말을 듣든 그 자리에서 잊고 본 일도 못 본 척하는 것이 나의 살아가는 방침이니, 남의 잘잘못이 야 모를 일이다. 다만 손은 멀쩡하니 술잔이나 잡겠다.

작자 송인은 중종의 셋째 딸과 결혼한 부마로 시문에 능하고 글씨를 잘 썼다.

이 시조에는 세상에 대해 조심스럽고 타인에 대해 무관심한 태도가 노골적으로 드러나 있다. 얼핏 보면 세상과는 담을 쌓고 술이나 마시며 세월을 보내려고 하는 허무주의자처럼 보이기도 한다. 그러나 당시의 살벌한 정치 현실을 고려하면, 중도를 지키려는 조심스러운 처세라고 볼 수도 있을 것이다.

태산이 높다 하되

태산이 높다 하되 하늘 아래 메이로다.

태산이 높다 하되 하늘 아래 메이로다.

오르고 또 오르면 못 오를 리 없건마는

오르고 또 오르면 못 오를 리 없건마는

사람이 제 아니 오르고 메만 높다 하더라.

사람이 제 아니 오르고 메만 높다 하더라.

풀이 태산이 아무리 높다고 해도 하늘 아래에 있는 산에 불과하다. 자꾸 오르다 보면 못 올라갈 까닭이 없는데, 사람들은 올라 보지도 않고 산만 높다고 하는구나.

아무리 어렵고 힘든 일일지라도 스스로 꾸준히 노력하면 반드시 성공을 거두게 된다는 교훈이 담긴 시조이다. '태산'은 중국에 있는 높고 큰 산으로 작품의 사실감을 살리기 위해 실제로 존재하는 산을 소재로 삼고 있다.

조선 중엽의 서예가이자 시인인 양사언의 작품. 양사언은 안평대군, 김구, 한호와 함께 조선 전기의 4대 서예가로 꼽힌다.

72 명시조 106首 한글 펜글씨

말 없는 청산이요

성혼(1535~1598)

말 없는 청산이요 태 없는 유수로다.

말 없는 청산이요 태 없는 유수로다.

값 없는 청풍이요 임자 없는 명월이라.

값 없는 청풍이요 임자 없는 명월이라.

이 중에 병 없는 몸이 분별없이 늙으리라.

이 중에 병 없는 몸이 분별없이 늙으리라.

풀이 말 없는 푸른 산이요 모양 없이 흐르는 물이로다. 값으로 따질 수 없는 맑은 바람이요 임자 없는 밝은 달이로다. 이러한 자연 속에서 병 없는 나의 이 몸은 근심 걱정 없이 늙어 가리라.

중국 북송의 시인 소식의 〈적벽부〉에 나오는 "천지간의 만물은 모두 주인이 있으나 강가의 청풍과 산 위의 명월은 누구나 자유롭게 취할 수 있다."는 구절을 연상시키는 작품이다. '없는'을 장마다 두 번씩 6번을 되풀이함으로써 운율에 묘미를 더했다.

작자 성혼은 조선 선조 때의 성리학자로 기호학파의 이론적 근거를 마련했다.

구곡은 어디메오

이이(1536~1584)

구곡은 어디메오, 문산에 세모커다.

구곡은 어디메오, 문산에 세모커다.

기암괴석이 눈 속에 묻혔어라.

기암괴석이 눈 속에 묻혔어라.

유인은 오지 아니하고 볼 것 없다 하더라.

유인은 오지 아니하고 볼 것 없다 하더라.

풀이 구곡은 어디인고 문산에 한 해가 저무는구나. 기이하게 생긴 바위와 돌이 눈 속에 묻혀 버릴까 걱정되는구나. 이리저리 놀러 다니는 사람은 오지도 않고 볼 것 없다고 하는구나.

〈고산구곡가〉는 서시를 1수로 하고 관암·화암·취병·송애·은병·조협·풍암·금탄·문산의 9곡을 노래한 연시조이다. 위의 시조는 문산을 노래한 마지막 수이다. 세상 사람들이 눈에 보이는 경치만을 보고 그 뒤에 숨은 오묘한 세계를 모름을 한탄하고 있다.
이이는 신사임당의 아들로 성리학의 대가이자 문신이다. 호는 율곡.

이이가 태어난 오죽헌

어버이 살아실 제

어버이 살아실 제 섬기기를 다하여라.

어버이 살아실 제 섬기기를 다하여라

지나간 후면 애닯다 어이하리.

지나간 후면 애닯다 어이하리

평생에 고쳐 못할 일은 이뿐인가 하노라.

평생에 고쳐 못할 일은 이뿐인가 하노라

풀이 부모님께서 살아 계실 때 성심성의껏 섬겨라. 돌아가신 뒤에 아무리 애통해하고 후회한들 무슨 소용이 있겠는가. 평생에 다시 할 수 없는 일은 이것뿐인가 싶다.

정철은 〈관동별곡〉〈사미인곡〉〈속미인곡〉 등 국문학사상 중요한 작품을 많이 남긴 시인이자 문신이다. 호는 송강.

이 작품은 〈훈민가〉 중의 한 수로 효도를 이르는 내용이다. 〈훈민가〉는 정철이 강원도관찰사로 있을 때 백성을 일깨우기 위해 지은 16수의 단가로 〈경민가〉라고도 한다.

정철의 아버지 묘(뒤는 그의 묘)

 # 이고 진 저 늙은이

정철(1536~1593)

이고 진 저 늙은이 짐 풀어 나를 주오.

이고 진 저 늙은이 짐 풀어 나를 주오.

나는 젊었거니 돌이라 무거울까.

나는 젊었거니 돌이라 무거울까.

늙기도 설워라커든 짐을조차 지실까.

늙기도 설워라커든 짐을조차 지실까.

풀이 짐을 머리에 이고 등에 진 저 늙은이, 무거운 짐을 나에게 넘겨주오. 나는 아직 젊었으니 돌인들 무겁겠소? 늙은 것도 서러울 터인데 짐까지 지고 다니시다니.

정철의 〈훈민가〉는 일반 백성이 쉽게 접하고 이해하기 쉽도록 한글로 짓고 어투도 청유형·명령형으로 하여 강한 호소력을 지니고 있다.
위 시조는 16수로 이루어진 〈훈민가〉의 마지막 수로 경로(敬老) 사상을 일깨우고 있다. 늙은이와 젊은이를 대비시켜 주제를 더욱 부각시킨 것이 돋보인다.

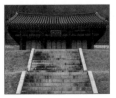
정철을 기리는 사당

나무도 병이 드니

정철(1536~1593)

나무도 병이 드니 정자라도 쉴 이 없다.

나무도 병이 드니 정자라도 쉴 이 없다.

호화히 섰을 때는 올 이 갈 이 다 쉬더니

호화히 섰을 때는 올 이 갈 이 다 쉬더니

잎 지고 가지 꺾은 후는 새도 아니 앉는다.

잎 지고 가지 꺾은 후는 새도 아니 앉는다.

풀이 나무도 병이 들면 정자나무라도 그 그늘 밑에서 쉴 사람이 없구나. 나무가 무성하여 호화롭게 서 있을 때는 오는 이 가는 이 다 쉬더니, 잎이 떨어지고 가지가 꺾인 후에는 새마저도 앉지 않는구나.

권력과 명예를 좇는 염량세태(炎凉世態)를 비꼬면서 인생 무상을 노래한 작품이다. 멋진 비유에 재치 있는 표현이 신의나 도덕이 매몰되어 가는 오늘의 우리들에게 시사하는 바가 크다.

작자 정철은 바른말을 잘할뿐더러 당파 싸움의 소용돌이 속에 평생의 대부분을 귀양살이로 보냈지만 학문이 깊고 시를 잘 지었다.

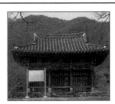

정철 신도비

녹초 청강상에

서익(1542~1587)

녹초 청강상에 굴레 벗은 말이 되어

녹초 청강상에 굴레 벗은 말이 되어

때때로 머리 들어 북향하여 우는 뜻은

때때로 머리 들어 북향하여 우는 뜻은

석양이 재 넘어가니 임자 그려 우노라.

석양이 재 넘어가니 임자 그려 우노라.

풀이 푸른 풀이 우거진 맑은 강가에서 굴레를 벗어 버린 말이 되어 가끔 머리를 들어 북쪽을 향하여 우는 뜻은, 석양이 고개를 넘어가니 문득 임(임금)이 그리워 우는 것이노라.

　작자 서익은 선조 때 의주목사에 올랐으나, 탄핵을 받은 율곡 이이를 변호하는 상소를 올렸다가 관직을 박탈당하고 고향으로 돌아가 생애를 마쳤다. 이 작품은 그 전후에 지어진 작품으로 추정된다.
　일반인으로 자연 속에서의 삶을 만끽하며 살아가지만, 임금(중종)에 대한 옛정이 살아나 새삼 서글퍼지는 마음을 노래하고 있다.

이이

짚방석 내지 마라

한호 (1543~1605)

짚방석 내지 마라, 낙엽엔들 못 앉으랴.

솔불 혀지 마라, 어제 진 달 돋아 온다.

아이야, 박주산채일망정 없다 말고 내어라.

풀이 짚으로 만든 방석을 내오지 말아라, 낙엽엔들 못 앉겠느냐. 관솔불도 켜지 말아라, 어제 진 달이 다시 환하게 떠오르는구나. 아이야, 막걸리와 산나물이나마 없다 말고 내오너라.

흔히 한석봉이라 불리는 조선의 명필 한호의 작품. 석봉은 한호의 호.
짚방석과 솔불은 인위적인 것으로 자연의 낙엽·달과 대조를 이루며 자연 친화적인 삶의 태도를 강조하고 있다.
막걸리와 산나물은 소박한 시골의 산물로 속세를 떠나 자연 속에 묻혀 사는 작자의 풍류 생활의 멋을 엿보게 한다.

한호의 글씨

보거든 슬뮈거나

고경명(1533~1592)

보거든 슬뮈거나 못 보거든 잊히거나

보거든 슬뮈거나 못 보거든 잊히거나

제 나지 말거나 내 저를 모르거나

제 나지 말거나 내 저를 모르거나

차라리 내 먼저 없어져서 그리워하게 하리라.

차라리 내 먼저 없어져서 그리워하게 하리라.

풀이 보면 싫고 밉든지, 못 보면 잊히든지. 내가 이 세상에 태어나지 말았든지, 내가 너를 모르든지. 차라리 내가 먼저 죽어서 네가 나를 그리워하게 만들리라.

작자 고경명은 임진왜란 때 충남 금산에서 700의병과 함께 전사한 의병장으로 문인이기도 했다. 호는 제봉 · 태헌.

상대방을 원망하는 작자의 마음을 노골적으로 드러내고 있지만 실은 그리움을 반의적으로 표현한 것뿐이다. 이렇게 그리워할 바에는 차라리 상대방으로 하여금 자기를 그리워하게 만들겠다는 발상이 기발하다.

고경명

지당에 비 뿌리고

조헌(1544~1592)

지당에 비 뿌리고 양류에 내 끼인제

지당에 비 뿌리고 양류에 내 끼인제

사공은 어디 가고 빈 배만 매였는고.

사공은 어디 가고 빈 배만 매였는고.

석양에 짝 잃은 갈매기는 오락가락하노매.

석양에 짝 잃은 갈매기는 오락가락하노매.

풀이 연못에는 비가 내리고 버드나무 가지엔 안개가 끼어 있는데 사공은 어디 가고 빈 배만 매여 있는가. 해질 무렵 짝 잃은 갈매기가 이리저리 나는구나.

조헌 역시 임진왜란 때 충남 금산에서 700의병과 함께 전사한 의병장으로 학자이자 문인이기도 했다. 호는 중봉.

봄날 해질 무렵 연못 주변의 고즈넉한 풍경을 통해 쓸쓸하고 외로운 자신의 심정을 드러내고 있다. 이 시조는 〈청구영언〉에 실린 것으로 오늘날에도 많이 읽히는 시조 가운데 하나이다.

조헌

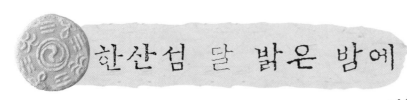

한산섬 달 밝은 밤에

이순신(1545~1598)

한산섬 달 밝은 밤에 수루에 혼자 앉아

한산섬 달 밝은 밤에 수루에 혼자 앉아

큰 칼 옆에 차고 깊은 시름 하는 적에

큰 칼 옆에 차고 깊은 시름 하는 적에

어디서 일성호가는 남의 애를 끊나니.

어디서 일성호가는 남의 애를 끊나니.

풀이 달이 밝은 밤에 한산섬 수루에 혼자 앉아서 큰 칼을 허리에 차고 나라에 대한 깊은 근심에 잠겨 있는데, 어디선가 들려오는 한가락의 피리 소리가 나의 애간장을 태우는구나.

임진왜란 때 이순신 장군이 삼도수군통제사로 한산도의 수루에 앉아 나라의 앞날을 걱정하며 읊은 유명한 시조.

전쟁터에서 밤을 지새고 있는데 들리는 구슬픈 피리 소리가 작자의 마음을 더욱더 졸이게 하고, '애를 끊나니'라는 표현에서는 나라의 위기를 한몸으로 구하려는 우국의 일념과 더불어 인간적인 정서가 느껴진다.

한산도 수루

십 년 가온 칼이

이순신(1545~1598)

십 년 가온 칼이 갑리에 우노매라.

십 년 가온 칼이 갑리에 우노매라

관산을 바라보며 때때로 만져 보니

관산을 바라보며 때때로 만져 보니

장부의 위국공훈을 어느 때에 드리올꼬.

장부의 위국공훈을 어느 때에 드리올꼬

풀이 십 년을 갈아 온 칼이 칼집 속에서 우는구나. 관문을 바라보며 칼집을 때때로 만져 보니, 대장부가 나라를 위해 큰 공을 어느 때에 세워 (임금께 그 영광을) 드릴까?

어떤 경우에라도 나라가 위태로우면 목숨을 걸고 싸우겠다는 작자의 결의와 충성심이 잘 드러나는 작품이다. '갑리'는 칼집, '관산'은 전쟁이 벌어지는 곳을 가리킨다.

작자 이순신은 우리나라 최고의 명장으로 칭송받는 무인으로 글재주도 뛰어났다. 시호는 충무공. 이순신이 진중에서 쓴 〈난중일기〉는 국보 제76호.

이순신

 대 심어 울을 삼고

김장생(1548~1631)

대 심어 울을 삼고 솔 가꾸어 정자로다.

대 심어 울을 삼고 솔 가꾸어 정자로다.

백운 덮인 데 나 있는 줄 제 뉘 알리.

백운 덮인 데 나 있는 줄 제 뉘 알리.

정반에 학 배회하니 긔 벗인가 하노라.

정반에 학 배회하니 긔 벗인가 하노라.

풀이 대나무를 심어서 울타리를 삼고 소나무를 가꾸니, 정자가 되는구나. 흰 구름이 덮인 곳에 내가 살고 있다는 걸 그 누가 알겠는가? 다만 뜰 가에 학이 오락가락하니 그것만이 내 벗이로다!

우리 문학에서 '송죽'은 군자의 덕과 지조, 세속과 떨어져 있는 자연을 나타내는 소재로 사용되곤 하였다. '백운'도 세속에 물들지 않은 순수함을 뜻한다.
　이 작품에서도 '대나무·소나무·흰 구름'은 학자로서 지조를 지키며 살아가겠다는 작자의 심정을 대변하고 있다.
　김장생은 율곡 이이의 제자이자 우암 송시열의 스승인 학자이자 문신이다.

청초 우거진 골에

임제(1549~1587)

청초 우거진 골에 자는다 누웠는다.

청초 우거진 골에 자는다 누웠는다

홍안은 어디 두고 백골만 묻혔는다.

홍안은 어디 두고 백골만 묻혔는다

잔 잡아 권할 이 없으니 그를 설워하노라.

잔 잡아 권할 이 없으니 그를 설워하노라

풀이 푸른 풀이 우거진 골짜기에 자고 있느냐, 누워 있느냐? 젊고 아름다운 얼굴은 어디에 두고 창백한 백골만 묻혀 있느냐? 술잔을 잡아 권할 사람이 없으니 그것을 슬퍼하노라.

작자 임제는 선조 때의 시인으로 예조정랑을 지내기도 했으나 속리산에 들어가 학문에 몰두했다.

이 작품은 황진이가 살아 있을 때 서로 알고 지냈던 작자가 풀섶에 덮인 황진이의 무덤을 보고 그녀의 죽음을 안타까워하며 지은 것이다. 임제는 이 시조로 인해 양반으로서의 체통을 지키지 못했다 하여 파면되었다고 한다.

북창이 맑다거늘

북창이 맑다거늘 우장 없이 길을 나니

북창이 맑다거늘 우장 없이 길을 나니

산에는 눈이 오고 들에는 찬비로다.

산에는 눈이 오고 들에는 찬비로다.

오늘은 찬비 맞았으니 얼어 잘까 하노라.

오늘은 찬비 맞았으니 얼어 잘까 하노라.

풀이 북녘 창이 맑다고 해서 비옷 없이 길을 떠났는데 산에 눈이 내리고 들에는 찬비가 내리는구나. 오늘은 찬비를 맞았으니 언 몸으로 자 볼까 하노라.

작자 임제가 평양 기생 한우에게 구애의 표현으로 지은 시조라고 한다.
어느 날 작자가 한우를 찾아가 술을 마시다 취기가 오르자 '찬비를 맞았으니 얼어서 자야겠다'고 은근히 한우를 떠 본다. 여기서 '찬비'는 중의적인 표현으로 기생 '한우'를 가리킨다.
한우가 그 뜻을 알아차리고 오른쪽 페이지의 화답가를 지었다고 한다.

임제 시비

어이 얼어 자리

어이 얼어 자리, 무삼 일 얼어 자리.

어이 얼어 자리, 무삼 일 얼어 자리

원앙침 비취금을 어디 두고 얼어 자리.

원앙침 비취금을 어디 두고 얼어 자리

오늘은 찬비 맞았으니 녹아 잘까 하노라.

오늘은 찬비 맞았으니 녹아 잘까 하노라

풀이 어찌하여 얼어 주무시렵니까, 무슨 일로 얼어 주무시렵니까? 원앙새를 수놓은 베개와 비취색의 이불은 어디에 두고 얼어 주무시렵니까? 오늘은 차가운 비(한우)를 맞고 오셨으니, 따뜻하게 녹여 드리며 잘까 합니다.

왼쪽 페이지의 시조에 대한 답가로 〈청구영언〉에 실려 있다.

찬비를 맞은 임제를 따뜻하게 녹여 자겠다는 한우의 표현에서 서로에 대한 은근한 애정이 오가고 있음을 엿볼 수 있다. 남녀간에 주고받은 시조이지만 저속하지 않고 품격이 있다.

한우(寒雨)는 이름난 평양 기생으로 여류 시인이기도 했다.

철령 높은 봉에

이항복(1556~1618)

철령 높은 봉에 쉬어 넘는 저 구름아

철령 높은 봉에 쉬어 넘는 저 구름아

고신 원루를 비 삼아 띄워다가

고신 원루를 비 삼아 띄워다가

임 계신 구중심처에 뿌려 본들 어떠리.

임 계신 구중심처에 뿌려 본들 어떠리.

풀이 철령 높은 고개 봉우리에 잠시 쉬었다가 넘어가는 저 구름아! (임금의 버림을 받고 떠나는) 외로운 신하의 원통한 눈물을 비로 만들어 띄워 보내 임금이 계시는 깊고 깊은 궁궐에 뿌려 보면 어떠하겠는가?

광해군은 왕위를 지키기 위해 선조의 적자인 영창대군을 죽이고 그의 생모인 인목대비를 폐위시키려는 계략을 꾸미고 있었다. 이항복은 이에 반대하다 귀양을 가게 되는데 철령 고개를 넘으면서 이 시조를 읊었다고 한다. 철령은 함남 안변군과 강원 회양군 경계에 있다.

이항복은 흔히 '오성'이라 불리는 조선 중기의 문신이다.

이항복

큰 잔에 가득 부어

이덕형(1561~1613)

큰 잔에 가득부어 취토록 먹으면서

큰 잔에 가득부어 취토록 먹으면서

만고 영웅을 손꼽아 헤어 보니

만고 영웅을 손꼽아 헤어 보니

아마도 유령 이백이 내 벗인가 하노라.

아마도 유령 이백이 내 벗인가 하노라.

풀이 큰 잔에 술을 가득 부어 취하도록 마시면서 예부터 전해 내려오는 영웅을 세어 보니, 아마도 유영과 이백 같은 사람만이 진정한 내 벗인가 싶다.

이덕형의 호는 한음으로 이항복과 함께 흔히 '오성과 한음'이라 불린다. 대제학·영의정 등을 지냈다.
유령은 죽림칠현의 한 사람으로 대단한 애주가였고, 이백은 술에 취해서 물에 비친 달을 건지려고 했다는 유명한 중국 시인이다.

이덕형

반중 조흥감이

반중 조흥감이 고와도 보이나다.

반중 조흥감이 고와도 보이나다.

유자 아니라도 품음직 하다마는

유자 아니라도 품음직 하다마는

품어 가 반길 이 없으니 글로 설워하나이다.

품어 가 반길 이 없으니 글로 설워하나이다.

풀이 쟁반 가운데에 놓인 일찍 익은 감(홍시)이 곱게도 보이는구나. 유자가 아니라 해도 품어 가지고 갈 마음이 있지만 감을 품어 가도 반가워해 줄 부모님이 계시지 않으니 그것이 서럽구나.

작자 박인로는 이덕형을 존경하여 자주 찾아갔는데 어느 날 조흥감을 소반에 담아 내왔다. 조흥감을 보자 박인로의 머릿속에 불현듯 돌아가신 어머니가 떠올랐다. 이 시조는 그때의 심정을 중국의 회귤(懷橘) 고사에 빗대어 읊은 것이다.

박인로는 무신이면서 시인으로 천재적인 상상력을 발휘하여 〈태평사〉〈누항사〉〈선상탄〉 등 수많은 걸작 가사와 시조를 남겼다.

90 명시조 106首 한글 펜글씨

동기로 세 몸 되어

박인로(1561~1642)

동기로 세 몸 되어 한 몸같이 지내다가

동기로 세 몸 되어 한 몸같이 지내다가

두 아운 어디 가서 돌아올 줄 모르는고.

두 아운 어디 가서 돌아올 줄 모르는고

날마다 석양 문외에 한숨겨워 하노라.

날마다 석양 문외에 한숨겨워 하노라.

풀이 삼 형제가 한 몸처럼 같이 지내다가, 두 동생은 어디 가서 돌아오지 않는고. 날마다 해질녘 문밖에 기대어 동생을 기다리다 한숨 쉬며 시름에 잠겨 있노라.

박인로의 삼 형제는 몸은 각각이지만 서로의 몸을 제 몸같이 여기며 서로를 잘 보살폈다. 그러나 임진왜란의 난리통에 헤어져 소식조차 알 수 없게 되었다. 박인로는 매일 해가 질 때까지 문밖에 나가 서서 두 동생을 기다렸다고 한다.

이 시조에는 동생들이 돌아오기를 애타게 기다리는 형의 마음이 슬프도록 아름답게 그려져 있다.

임진왜란을 기록한 징비록

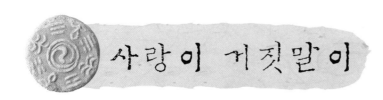
사랑이 거짓말이

김상용 (1561~1637)

사랑이 거짓말이, 임 날 사랑 거짓말이.

사랑이 거짓말이, 임 날 사랑 거짓말이.

꿈에 뵌단 말이 긔 더욱 거짓말이.

꿈에 뵌단 말이 긔 더욱 거짓말이.

날같이 잠 아니 오면 어느 꿈에 뵈이리.

날같이 잠 아니 오면 어느 꿈에 뵈이리.

풀이 임께서 나를 사랑한다는 말은 거짓말이다. 꿈에 보인다는 말은 더욱 믿을 수 없는 말이로다. 나처럼 애가 타서 잠이 오지 않으면 어느 꿈에 보인단 말인가?

작자 김상용은 우의정을 지낸 문신으로 병자호란 때 왕족을 호종하여 강화도로 피난했다가 강화도가 함락되자 자살했다.

우리 옛 시조에서 가장 많이 쓰인 어휘는 '임'이다. 임이 가리키는 대상 또한 다양하다. 동경하는 이성일 때도 있고 임금일 때도 있다. 이 시조에서는 원망 섞인 푸념으로 임 그리운 정을 호소하고 있다.

강화 남문

노래 삼긴 사람

신흠(1566~1628)

노래 삼긴 사람 시름도 하도할샤.

노래 삼긴 사람 시름도 하도할샤.

일러 다 못 일러 불러나 푸돗던가.

일러 다 못 일러 불러나 푸돗던가.

진실로 풀릴거시면은 나도 불러 보리라.

진실로 풀릴거시면은 나도 불러 보리라.

풀이 노래를 만든 사람은 시름이 많기도 많구나. 말로 다하지 못해 노래를 불러서 풀었던가. 진실로 (노래를 불러서) 풀릴 것 같으면 나도 불러 보리라.

작자 신흠은 우의정·좌의정·영의정을 지낸 문신으로 정주학자로 이름이 높은 한문학의 대가였으며 글씨도 잘 썼다.

이 작품은 광해군 때, 선조에게 영창대군을 보필해 달라는 부탁을 받은 유교칠신(遺敎七臣)의 한 사람으로 지목되어 관직을 빼앗기고 춘천으로 돌아가서 지내면서 지은 시조이다. 노래(시)로써 시름을 달래겠다는 내용이다.

영창대군의 묘

춘산에 불이 나니

김덕령(1567~1596)

춘산에 불이 나니 못다 핀 꽃 다 붙는다.

춘산에 불이 나니 못다 핀 꽃 다 붙는다.

저 메 저 불은 끌 물이나 있거니와,

저 메 저 불은 끌 물이나 있거니와,

이 봄에 내 없는 불이 나니 끌 물 없어 하노라.

이 봄에 내 없는 불이 나니 끌 물 없어 하노라.

풀이	봄 산에 산불이 나니 아직 다 피지도 못한 아까운 꽃이 다 타 버리는구나. 저 산에 난 저 불은 끌 수 있는 물이라도 있지만, 내 몸의 연기도 없이 타는 불은 끌 물조차 없구나!

작자 김덕령은 임진왜란 때 권율 장군을 도와 왜적을 무찌른 의병장인데, 전쟁터에서 적장과 내통했다는 누명을 쓰고 감옥에 갇혀 있다 죽었다.

이 작품은 투옥되기 직전에, 자신의 억울함을 봄 산의 불과 연결지어 읊은 것이다. 전쟁을 '불'로 비유해서, 전쟁으로 인해 젊은이들이 죽어 가는 데 대한 안타까움을 나타내고, 누명을 벗을 방법이 없는 자신의 처지를 호소하고 있다.

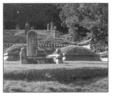
권율 장군의 묘

책 덮고 창을 여니

정온(1569~1641)

책 덮고 창을 여니 강호에 배 떠 있다.

책 덮고 창을 여니 강호에 배 떠 있다.

왕래 백구는 무슨 뜻 먹었는고.

왕래 백구는 무슨 뜻 먹었는고.

앗구려, 공명도 말고 너를 쫓아 놀리라.

앗구려, 공명도 말고 너를 쫓아 놀리라.

풀이 책을 덮고 창문을 열어 젖히니, 멀리 물가에 조그만 배가 떠 있구나. 오가는 흰 갈매기는 무슨 뜻을 품었는가? 아서라! 나라에 공을 세울 생각일랑 집어치우고 너를 따라 놀아 보련다.

작자 정온은 광해군 때 영창대군의 처형이 부당함을 상소하여 제주도에 유배되었다가 인조반정 뒤 복권되어 청나라와의 척화를 주장했던 문신이다.

이 작품은 제주도에서 귀양살이할 때 지은 것인 듯, 세상에 대한 미련을 버리고 갈매기와 벗하며 살아가고자 하는 마음을 담고 있다. 당시에는 정치·사회 풍토가 험악했기 때문인지 자연을 예찬하는 노래가 유난히 많이 쓰여졌다.

제주도 해안

가노라 삼각산아

김상헌(1570~1652)

가노라 삼각산아 다시 보자 한강수야.

가노라 삼각산아 다시 보자 한강수야.

고국 산천을 떠나고자 하랴마는

고국 산천을 떠나고자 하랴마는

시절이 하 수상하니 올동 말동하여라.

시절이 하 수상하니 올동 말동하여라.

풀이 나는 떠나간다, 삼각산이여! (언제가 될지 모르지만) 다시 보자, 한강물아! 할 수 없이 이 몸은 고국 산천을 떠나가려고 하지만, 시절이 하도 뒤숭숭하니 다시 돌아올지 어떨지 모르겠구나.

작자 김상헌은 대사헌 · 예조판서 · 좌의정 등을 지낸 강직한 성격의 문신이다. 병자호란 때 청나라와의 화의에 반대, 최명길이 작성한 항복 문서를 찢고 통곡했다고 한다. 이 일로 인해 왕세자와 함께 심양으로 끌려가 4년 동안 잡혀 있었다.

이 작품은 심양으로 끌려갈 때 지은 것으로, 고국을 떠나는 슬픔과 암울한 앞날에 대한 착잡한 심경이 생생히 드러나 있다.

청나라에 항복했던 치욕의 장소 남한산성

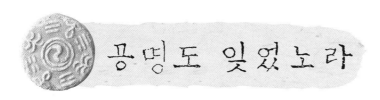

공명도 잊었노라

김광욱(1580~1656)

공명도 잊었노라 부귀도 잊었노라.

공명도 잊었노라 부귀도 잊었노라.

세상 번우한 일 다 주어 잊었노라.

세상 번우한 일 다 주어 잊었노라.

내 몸을 나마저 잊으니 남이 아니 잊으랴.

내 몸을 나마저 잊으니 남이 아니 잊으랴.

풀이 명예도 잊고 부귀도 잊었다. 세상의 번거롭고 걱정스러운 일도 모두 잊었다. 마침내 나 자신까지도 잊었으니, 어떻게 남 또한 나를 잊어버리지 않겠는가.

김광욱은 형조판서를 거쳐 좌·우참찬을 지낸 조선 중기의 문신이다.
이 작품은 작자가 벼슬을 그만두고 고향 밤마을(율리)에 은퇴하여 살면서 지은 이른바 〈율리유곡〉 가운데 하나로, 점층법의 표현이 돋보인다.
망아의 경지, 달관의 경지를 엿볼 수 있다.

 # 잔 들고 혼자 앉아

잔 들고 혼자 앉아 먼 메를 바라보니

잔 들고 혼자 앉아 먼 메를 바라보니

그리던 임이 오다 반가움이 이러하랴.

그리던 임이 오다 반가움이 이러하랴.

말씀도 웃음도 아녀도 못내 좋아하노라.

말씀도 웃음도 아녀도 못내 좋아하노라.

풀이 잔을 들고 혼자 앉아서 먼 산을 바라보니, 그리워하던 임이 온다고 한들 이렇게까지 반가우랴? 말도 없고 웃지 아니하여도 늘 못 견디게 좋아하노라.

작자 윤선도는 자연을 시로써 승화시킨 시조 문학의 대가로 국문학사상 정철과 쌍벽을 이루는 시인이다. 호는 고산이며 대표작에는 〈산중신곡〉〈어부사시사〉〈오우가〉 등이 있다.

이 작품은 〈산중신곡〉에 실린 연시조 〈만흥〉의 6수 가운데 셋째 수로 작자가 술을 마시다 아름다운 산의 경치를 보고 느낀 감정을 노래한 것이다.

녹우당 현판

메는 길고길고

윤선도(1587~1671)

메는 길고 길고 물은 멀고 멀고

메는 길고 길고 물은 멀고 멀고

어버이 그린 뜻은 많고많고 하고하고

어버이 그린 뜻은 많고많고 하고하고

어디서 외기러기는 울고울고 가느니.

어디서 외기러기는 울고울고 가느니.

풀이 산은 끝없이 길게 길게 이어져 있고, 물은 멀리 굽이굽이 이어져 있구나. 부모님 그리운 뜻은 많기도 많다. 어디서 처량한 외기러기가 울어 대면서 가는구나.

고산 윤선도가 고향에서 멀리 떨어진 낯선 곳에서 귀양살이를 하며 고향에 계신 부모님을 생각하며 읊은 시조이다. 반복법과 대구법을 이용하여 자신의 처지를 한층 더 강하게 부각시키고 있다. 임금을 어버이에 비유하여 쓴 것이라고 하는 의견도 있다.

윤선도는 당쟁의 소용돌이 속에 일생의 대부분을 유배지에서 보냈다.

보길도 세연정

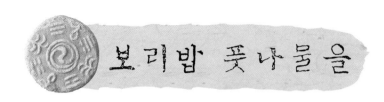
보리밥 풋나물을

보리밥 풋나물을 알마초 먹은 후에

보리밥 풋나물을 알마초 먹은 후에

바위 끝 물가에 슬카지 노니노라.

바위 끝 물가에 슬카지 노니노라.

그 밖의 여남은 일이야 부랄 줄이 있으랴.

그 밖의 여남은 일이야 부랄 줄이 있으랴.

풀이	보리밥과 풋나물을 알맞게 먹은 뒤에, 바위 끝 물가에서 실컷 노니노라. 그 밖의 다른 일이야 부러워 할 것이 있겠는가?

이 작품은 〈산중신곡〉에 실린 연시조 〈만흥〉의 둘째 수로 세상일을 잊고 유유 자적하는 생활을 노래하고 있다. 검소한 의식주에 만족하고 자연을 마음껏 즐기는 작자의 모습이 생생하게 다가온다. 여기서 '여남은 일'은 세속적인 명예와 이익 등을 뜻한다.

만흥(漫興)은 저절로 일어나는 흥취라는 뜻이다.

윤선도 고택 녹우당

내 벗이 몇이냐 하니

윤선도(1587~1671)

내 벗이 몇이나 하니 수석과 송죽이라.

동산에 달 오르니 긔 더욱 반갑고야.

두어라, 이 다섯 밖에 또 더하여 무엇하리.

풀이 나의 벗이 몇이나 되는지 세어 보니 물, 돌, 소나무, 대나무이다. 게다가 동쪽 산에 달이 밝게 떠오르니 그것은 더욱 반갑구나. 나머지는 그냥 두어라. 이 다섯 외에 더 있으면 무엇하겠는가?

대부분 우리말을 사용하여 그 아름다움을 잘 살려냄으로써 문학성을 인정받고 있는 〈오우가〉 6수 중의 첫째 수. 〈오우가〉는 작자가 56세 되던 해에 유배지에서 돌아와 금쇄동에서 자연을 벗 삼아 지은 것으로, 〈산중신곡〉에 실려 전한다.

첫째 수에서는 둘째~여섯째 수에서 노래할 오우, 즉 다섯 가지 벗(물·돌·소나무·대나무·달)을 소개하고 있다.

녹우당 협문

 청춘에 곱던 양자

강백년(1603~1681)

청춘에 곱던 양자 임으로야 다 늙었다.

청춘에 곱던 양자 임으로야 다 늙었다

이제 임이 보면 날인줄 알으실까.

이제 임이 보면 날인줄 알으실까

진실로 날인줄 알아보면 고대 죽다 설우랴.

진실로 날인줄 알아보면 고대 죽다 설우랴

풀이 청춘에 곱던 얼굴이 임으로 말미암아 완전히 늙었다. 이제 와 임이 보시면 나인 줄 아실까? 진실로 나인 줄 알아보신다면 그 자리에서 죽어도 서러울 게 있겠는가.

작자 강백년은 좌참찬·판중추부사를 지낸 문신으로 글재주가 뛰어나고 생활이 청렴결백하여 청백리에 올랐다. 호는 설봉.
이 작품에서의 임은 사랑하는 임일 수도, 임금일 수도 있다. 옛 문학 작품에 쓰인 임은 이처럼 한 가지 이상의 뜻으로 쓰인 경우가 많다.
양자(樣姿) : 모습 또는 얼굴.　임으로야 : 임으로 말미암아.

연상

임이 헤오시매

송시열(1607~1689)

임이 헤오시매 나는 전혀 믿었더니

날 사랑하던 정을 뉘에게 옮기신고.

처음에 뮈시던 것이면 이대도록 설우랴.

풀이 임이 나를 헤아려 주시기에 완전히 믿었더니, 나를 사랑하시던 정을 누구에게 옮기셨는가. 애당초 미워하셨으면 이다지도 서럽지 않을 텐데.

작자 송시열은 여러 벼슬을 거쳐 좌의정을 지낸 문신이자 학자로 학식이 뛰어나 효종을 가르쳤고 수많은 학자를 길러냈다. 왕세자(경종) 책봉에 반대하다 죽음을 당했다. 호는 우암.
이 작품은 노론의 영수였던 작자가 믿었던 임금의 마음이 다른 이에게 옮겨가자 서러움을 금할 수 없음을 드러낸 시조이다.

송시열

청강에 비 듣는 소리

효종(1619~1659)

청강에 비 듣는 소리 긔 무엇이 우습관데

청강에 비 듣는 소리 긔 무엇이 우습관데

만산홍록이 휘두르며 웃는고야.

만산홍록이 휘두르며 웃는고야.

두어라, 춘풍이 몇 날이뤼 웃을 때로 웃어라.

두어라, 춘풍이 몇 날이뤼 웃을 때로 웃어라.

풀이 강물에 빗방울 떨어지는 소리가 무엇이 그리 우습기에, 온 산의 울긋불긋한 화초들이 저렇게 몸을 흔들어 대면서 웃는 것이냐. 내버려 둬라, 봄바람이 며칠이나 더 불겠느냐. 네 마음껏 한번 웃어 보아라.

효종은 인조의 둘째 아들로 형 소현세자와 함께 청나라에 8년이나 볼모로 잡혀가 있었다. 17대 왕에 오르자 북벌 계획을 세웠으나 뜻을 이루지 못하고 죽었다.
　이 작품은 봄 기운이 넘치는 자연의 모습을 그린 서정시이지만, 청나라에 볼모로 잡혀 있을 때의 심정을 노래한, 언젠가는 그 치욕을 되갚을 날이 올 것이라는 다짐을 그린 것으로도 볼 수 있다.

효종의 능

세상 사람들이

인평대군(1622~1658)

세상 사람들이 입들만 성하여서

세상 사람들이 입들만 성하여서

제 허물 전혀 잊고 남의 흉 보는고야.

제 허물 전혀 잊고 남의 흉 보는고야.

남의 흉 보거라 말고 제 허물 고치과저.

남의 흉 보거라 말고 제 허물 고치과저.

풀이 세상 사람들이 입만 살아서 자기 허물은 보지 못하고 남의 흉만 보는구나. 남의 흉 보지 말고 자기 허물이나 고쳤으면 좋겠다.

작자 인평대군은 조선 인조 임금의 셋째 아들이자 효종의 동생으로 글씨와 그림에 능했다. 병자호란 때 청나라에 볼모로 잡혀갔다 온 뒤에 그때의 분노와 슬픔을 노래한 시조를 여러 수 지었다.

이 시조는 '너 자신을 알라'는 소크라테스의 경구를 떠올리게 하는, 처세훈(處世訓)으로 삼을 만한 작품이다.

인평대군 묘

동창이 밝았느냐

동창이 밝았느냐 노고지리 우지진다.

동창이 밝았느냐 노고지리 우지진다

소치는 아이는 상기 아니 일었느냐.

소치는 아이는 상기 아니 일었느냐

재 너머 사래 긴 밭을 언제 갈려 하느니.

재 너머 사래 긴 밭을 언제 갈려 하느니

풀이 동쪽의 창이 밝아 왔느냐 종달새가 높이 떠 울며 지저귀는구나. 소를 먹이는 아이는 아직도 일어나지 않았느냐 ? 고개 너머 이랑 긴 밭을 언제 다 갈려고 늦잠을 자고 있느냐?

작자 남구만은 숙종 때의 문신으로 바른말을 잘하여 주위의 모함으로 귀양살이를 하기도 하였으나, 뒤에 벼슬이 영의정에 오르기도 했다. 말년에는 당파 싸움이 심해지자 관직에서 물러나 자연에 묻혀 지냈다.
 옛 우리나라 농촌의 아침 정경을 여유있게 표현해 운치의 멋을 살린 작품으로 권농가 중의 하나이다.

106 명시조 106首 한글 펜글씨

벼슬을 저마다 하면

김창업(1658~1721)

벼슬을 저마다 하면 농부 할 이 뉘 있으며

벼슬을 저마다 하면 농부 할 이 뉘 있으며

의원이 병 고치면 북망산이 저러하랴.

의원이 병 고치면 북망산이 저러하랴.

아이야 잔 가득 부어라, 내 뜻대로 하여라.

아이야 잔 가득 부어라, 내 뜻대로 하여라.

풀이 모든 사람이 다 벼슬을 하면 농부 할 사람이 누가 있으며, 의원이 어떤 병이든 다 고치면 북망산에 무덤이 저렇게 많겠는가? 아이야, 어서 잔 가득 술이나 부어라 내 뜻대로 살아가리라.

작자 김창업은 조선 후기의 문인으로 형 김창집이 사신으로 청나라에 가자 그를 따라 연경에 다녀온 뒤 기행문 〈연경일기〉를 썼다.

이 작품에서 작자는 명문가 출신임에도 벼슬을 사양하고 오직 자연을 벗 삼아 자연의 순리대로 살겠다는 마음을 노래하고 있다.

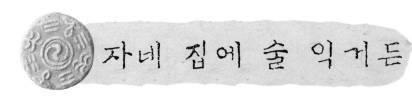

자네 집에 술 익거든

김성최 (?~?)

자네 집에 술 익거든 부디 날 부르시소.

자네 집에 술 익거든 부디 날 부르시소.

내 집에 꽃 피거든 나도 자네 청해 옴세.

내 집에 꽃 피거든 나도 자네 청해 옴세.

백년 덧 시름 잊을 일을 의논코자 하노라.

백년 덧 시름 잊을 일을 의논코자 하노라.

풀이 자네 집에 담근 술이 익거든 부디 나를 부르시게. 나도 또한 우리 집 초당에 꽃이 피면 자네를 부르겠네. (그런 자리가 마련되면) 백 년 동안 근심 없이 지낼 방책이나 서로 의논하세.

작자 김성최는 조선 숙종 때의 문신으로 통정대부로서 목사를 지냈다. 97쪽 김광욱의 손자.
이 시조에는 이웃끼리 있는 것은 서로 나누어 먹고, 없는 것은 서로 보태어 보충하며 화목하게 지내려는 동양 의식이 담겨 있다.
백년 덧 : 백 년 동안

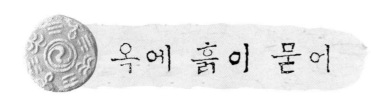

옥에 흙이 묻어

윤두서(1668~?)

옥에 흙이 묻어 길가에 버렸으니

옥에 흙이 묻어 길가에 버렸으니

오는 이 가는 이 흙이라 하는고야.

오는 이 가는 이 흙이라 하는고야.

두어라, 알 이 있으니 흙인 듯이 있거라.

두어라, 알 이 있으니 흙인 듯이 있거라.

풀이 옥에 흙이 묻어 길가에 버렸더니 오가는 이마다 흙으로 여기는구나. 아무리 흙 속에 있어도 옥인 줄 알 이 있으니 흙인 척하고 가만히 있거라.

작자 윤두서는 고산 윤선도의 증손으로 시문에 능하고 동식물과 인물을 잘 그렸다. 호는 공재. 현재 심사정, 겸재 정선과 함께 3재라 불렸다.

세상에 알려지지 않은 인재라도 언젠가는 햇빛을 볼 날이 있으니 구태여 나서려고 하지 말고 기다리라는 내용으로, 어쩌면 윤두서 자신을 두고 한 말인지도 모른다.

윤두서 자화상

초암이 적료한데

김수장(1690~?)

초암이 적료한데 벗 없이 혼자 앉아

초암이 적료한데 벗 없이 혼자 앉아

평조 한 닢에 백운이 절로 존다.

평조 한 닢에 백운이 절로 존다.

어느 뉘 이 좋은 뜻을 알 리 있다 하리오.

어느 뉘 이 좋은 뜻을 알 리 있다 하리오.

풀이 초암(풀 따위로 지붕을 인 암자)이 고요한데 찾아온 벗 하나 없이 홀로 앉아서 평조의 노래 한 곡을 읊으니 흰 구름이 졸고 있는 듯하다. 과연 이 좋은 뜻을 알아줄 사람이 있을까?

김천택과 풍류 시인의 쌍벽을 이루었던 작자의 멋과 풍류가 담긴 작품이다. 고요한 암자를 무대 삼아 홀로 평조 한 곡을 읊조리는데, 유일한 관객인 흰 구름이 졸고 있었다.

그런데도 작자는 스스로 부르는 노래 한 곡조에 아무도 모르는 즐거움을 느낀다며 가인으로서의 자부심을 드러내고 있다.

국화야 너는 어이

이정보(1693~1766)

국화야 너는 어이 삼월춘풍 다 지나고

국화야 너는 어이 삼월춘풍 다 지나고

낙목한천에 네 홀로 피었나니.

낙목한천에 네 홀로 피었나니.

아마도 오상고절은 너뿐인가 하노라.

아마도 오상고절은 너뿐인가 하노라.

풀이 국화야, 너는 어찌 춘삼월 봄바람 부는 시절을 다 보낸 뒤, 나뭇잎 지고 추워진 계절에 홀로 피었느냐? 아마도 모질고 찬 서리를 이겨 내는 높은 절개를 지닌 것은 너밖에 없는 것 같구나.

작자가 말년에 벼슬에서 물러나 세상일을 피해 살고 있을 때, 소동파의 시구를 떠올리며 지은 작품이다. 예부터 국화는 사군자의 하나로 선비들에게 많은 사랑을 받았다.

작자 이정보는 예조판서를 지낸 문신으로 글씨에 뛰어나고 한시의 대가였다. 시조 78수를 남겼다.

정조의 국화도(부분)

 풍 진 에 얽 매 이 어

김천택(?~?)

풍진에 얽매이어 떨치고 못 갈지라도

풍진에 얽매이어 떨치고 못 갈지라도

강호일몽을 꾼 지 오래더니

강호일몽을 꾼 지 오래더니

성은을 다 갚은 후엔 호연장귀하리라.

성은을 다 갚은 후엔 호연장귀하리라

풀이 세상의 얽매임을 훨훨 털어 버리고 대자연의 품으로 가지는 못했어도, 그런 꿈을 꾼 지는 벌써 오래되었다. 내 소임을 다해 임금의 은혜를 다 갚은 뒤에는 마음 놓고 전원으로 돌아가 평생토록 살리라.

부귀나 공명에는 뜻이 없고, 자연을 벗 삼고 풍류 생활로 인생을 즐기려는 인생관을 드러낸 작품이다. 그러면서도 임금을 그리는 마음은 한결같다. 우리 조상들의 충성심이 매우 깊었음을 알 수 있다.
작자 김천택은 조선 영조 때의 가인(歌人)으로 〈청구영언〉을 정리하여 시조 정리와 발전에 크게 공헌했다.

영조

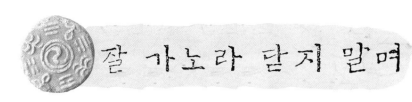
잘 가노라 닫지 말며

김천택(?~?)

잘 가노라 닫지 말며 못 가노라 쉬지 마라.

부디 긋지 말고 촌음을 아껴 쓰라.

가다가 중지 곳 하면 아니 감만 못하리라.

풀이	잘 간다고 달리지 말 것이며, 못 간다고 쉬지 말아라. 부디 그치지 말고 짧은 시간이라도 아껴 써라. 가다가 중지하면 아니 가는 것만 못하다.

처세훈(處世訓)으로서 요즘도 널리 읽히는 시조. 직설적인 어법으로 끊임없이 노력하는 삶의 자세가 필요함을 역설하고 있다.

자신의 힘과 분수에 맞게 뛰지도 그치지도 말고 꾸준히 노력하고, 촌음이라도 가볍게 생각지 말고 아껴 쓰며, 중도에 멈추지 않고 자기 완성을 위해 노력할 것을 강조하고 있다.

공산에 우는 접동

박효관(?~?)

공산에 우는 접동 너는 어이 우짖느냐.

공산에 우는 접동 너는 어이 우짖느냐

너도 날과 같이 무슨 이별 하였느냐.

너도 날과 같이 무슨 이별 하였느냐

아무리 피나게 운들 대답이나 하더냐.

아무리 피나게 운들 대답이나 하더냐

풀이 아무도 없는 빈산에서 우는 접동새야, 너는 어이하여 울부짖고 있느냐? 너도 나처럼 무슨 이별을 하였느냐? 아무리 애절하게 운다고 해도 대답이나 있더냐?

작자 박효관은 조선 말기의 가인(歌人)으로 1876년에 제자 안민영과 함께 시가집 〈가곡원류〉를 편찬했다. 흥선대원군의 총애 속에 그와 자주 접촉했다고 한다.
접동새는 두견이의 다른 이름인데 옛 시가에서는 소쩍새를 일컬었다. 쓸쓸한 분위기 속에서 들려오는 구슬픈 접동새의 울음소리가 작자의 마음을 대변하고 있는 듯하다.

흥선대원군

뉘라서 까마귀를

박효관(?~?)

뉘라서 까마귀를 검고 흉타 하돗던고.

반포보은이 그 아니 아름다운가.

사람이 저 새만 못함을 못내 슬퍼하노라.

풀이 누가 까마귀를 검고 불길한 새라고 하였던고. 반포보은, 그것이 얼마나 아름다운가. 사람들이 저 까마귀만도 못한 것을 못내 슬퍼하노라.

까마귀가 상징하는 '효'의 미덕이 지켜지지 않는 세태를 한탄하며 효의 실천을 강조한 작품이다.

반포보은(反哺報恩), 즉 까마귀가 새끼일 때 어미에게 먹이를 받아먹고 자란 은혜를 훗날 어미새에게 먹이를 물어다 줌으로써 갚는 것을 칭송하고, 사람들이 까마귀만도 못함을 슬퍼하고 있다.

까마귀

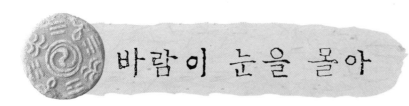
바람이 눈을 몰아

안민영 (?~?)

바람이 눈을 몰아 산창에 부딪치니

바람이 눈을 몰아 산창에 부딪치니

찬 기운 새어 들어 자는 매화 침노하니

찬 기운 새어 들어 자는 매화 침노하니

아무리 얼어 죽이려 해도 봄뜻이야 앗을쏘냐.

아무리 얼어 죽이려 해도 봄뜻이야 앗을쏘냐.

풀이 바람이 눈을 몰아 산 속의 집 창문에 부딪히니, 찬 기운이 집 안으로 새어 들어와 고요히 잠자는 매화를 함부로 건드리는구나! 아무리 얼어 죽이려 해도 매화가 가진 봄뜻을 빼앗을 수 있겠느냐?

안민영의 〈영매가(詠梅歌)〉의 하나로서, 스승인 박효관의 산방에서 친구들과 함께 미녀들과 놀 때, 방 안에 매화가 피어 있는 것을 보고 지은 8수 가운데 한 수이다.

안민영은 조선 말기의 가인(歌人)으로 1876년에 박효관과 함께 〈가곡원류〉를 편찬했다.

멧버들 가려 꺾어

홍랑 (?~?)

멧버들 가려 꺾어 보내노라 임의손대

멧버들 가려 꺾어 보내노라 임의손대

자시는 창 밖에 심어 두고 보소서.

자시는 창 밖에 심어 두고 보소서.

밤비에 새잎 곳 나거든 날인가도 여기소서.

밤비에 새잎 곳 나거든 날인가도 여기소서.

풀이 산에 있는 버드나무 가지를 아름다운 것으로 골라 꺾어 임에게 보내오니, 주무시는 방의 창문 밖에 심어 두고 보소서. 밤비에 새 잎이라도 나거들랑 마치 나를 본 것처럼 여기소서.

작자 홍랑은 선조 때의 명기로, 시인이자 문신인 최경창과의 순애보로 유명하다. 최경창이 죽자 홍랑은 최경창의 묘 옆에서 3년간 시묘살이를 했다고 한다. 감동한 최씨 문중 사람들은 홍랑의 묘를 최경창의 묘 옆에 마련해 주었다.

이 시조는 임(최경창)에게 바치는 순결한 사랑을 '멧버들'로 구체화시켜 표현했다. '멧버들'은 작자의 분신이며 이별의 징표라 할 수 있다.

최경창과 홍랑의 묘소

꿈에 뵈온 임이

명옥(?~?)

꿈에 뵈온 임이 신의 없다 하것마난

꿈에 뵈온 임이 신의 없다 하것마난

탐탐이 그리울 제 꿈 아니면 어이 보리.

탐탐이 그리울 제 꿈 아니면 어이 보리.

저 임아 꿈이라 말고 자주자주 뵈시소.

저 임아 꿈이라 말고 자주자주 뵈시소.

풀이 꿈에 보이는 임은 믿음과 의리가 없다고 하지만 못 견디게 그리울 때 꿈에서가 아니면 어떻게 보겠는가? 저 임이시여, 꿈이라고 생각지 말고 자주자주 보이소서.

임을 그리는 간절한 그리움을 노골적으로 드러낸 감상적인 시조이다.
꿈속에 그리는 임, 꿈속에서나 만나볼 수 있는 아쉬운 임에 대한 애틋한 정감
이 여성스럽게 잘 표현되어 있다. 가까이하기 어려운 임을 만날 수 있는 장소로
꿈이라는 무한하고 신비로운 세계를 선택한 점이 돋보인다.
작자 명옥은 기생이며, 이 작품은 〈청구영언〉에 실려 있다.

산촌에 밤이 드니

천금(?~?)

산촌에 밤이 드니 먼 데 개 짖어 온다.

산촌에 밤이 드니 먼 데 개 짖어 온다.

시비를 열고 보니 하늘이 차고 달이로다.

시비를 열고 보니 하늘이 차고 달이로다.

저 개야 공산 잠든 달을 보고 짖어 무엇하리오.

저 개야 공산 잠든 달을 보고 짖어 무엇하리오.

풀이 산촌에 밤이 찾아오니 먼 곳에서 개 짖는 소리가 들린다. 사립문을 열고 보니 차가운 하늘에 달이 호젓하게 떠 있구나. 저 개야, 빈산에 잠든 달을 보고 짖어서 무엇하겠느냐?

작자 천금은 조선 영조 때의 기생으로 이 작품은 〈화원악보〉에 실려 있다.
한적한 밤하늘 아래에 서서 임을 기다리며 느끼는 외로움과 자탄의 마음을 느낄 수 있는 작품이다.
산촌, 달, 밤하늘, 공산, 개 짖는 소리 등이 적막하고 쓸쓸한 분위기를 자아내며 시적인 정서와 잘 어우러져 있다.

이화우 흩뿌릴 제

이화우 흩뿌릴 제 울며 잡고 이별한 임

이화우 흩뿌릴 제 울며 잡고 이별한 임

추풍낙엽에 저도 날 생각는가.

추풍낙엽에 저도 날 생각는가.

천리에 외로운 꿈만 오락 가락 하노매.

천리에 외로운 꿈만 오락 가락 하노매.

풀이 배꽃이 마치 비라도 내리듯 흩뿌릴 때 손 잡고 울면서 헤어진 임, 가을 바람에 낙엽 지는 지금도 임이 나를 생각하실까? 천 리 길 머나먼 곳에 외로운 꿈만 오락가락하는구나.

임(유희경)을 그리는 작자의 간절한 마음이 잘 드러난 작품으로 〈가곡원류〉에 수록되어 있다. 작자 매창은 허난설헌, 황진이와 함께 조선의 3대 여류 시인으로 꼽히는 부안의 이름난 기생으로 노래와 거문고, 한시에 능했다. 본명은 이향금으로 계생, 계랑 등으로도 불렸다. 매창은 호. 당대의 시인으로 이름 높았던 유희경이 서울로 올라간 뒤 소식이 없자 이 시를 읊고 수절했다고 한다.

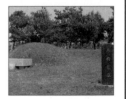
매창의 무덤

명시조 106首 한글 펜글씨

그대 집은 부안에 있고

그대 집은 부안에 있고 내 집은 서울에 있어

그대 집은 부안에 있고 내 집은 서울에 있어

그리움 사무쳐도 서로 못 보고

그리움 사무쳐도 서로 못 보고

오동나무에 비 뿌릴 젠 애가 끊겨라.

오동나무에 비 뿌릴 젠 애가 끊겨라.

풀이 그대(매창)의 집은 부안에 있고 나(유희경)의 집은 서울에 있으니 아무리 사무치게 그리워도 서로 만나지 못하고, 오동나무에 비가 내릴 때는 애(창자)가 끊어지는 듯 아프구나.

촌은 유희경이 서울에서 매창을 그리며 지은 작품. 왼쪽 페이지의 매창의 시조와 이 시조를 새긴 시비가 부안 매창 공원에 있다. 천민 출신이지만 극진한 효도와 뛰어난 예의범절과 문학적 재능으로 칭송을 받았던 유희경은 임진왜란 때 의병을 일으켜 관군을 도운 공으로 통정대부에 오른 학자이자 시인이다.
유희경은 매창의 소문을 듣고 매창을 만나러 부안까지 찾아왔었다고 한다.

부안의 직소 폭포

顯考學生府君　神位

(현 고 학 생 부 군　신 위)

顯考學生府君　神位

顯考學生府君　神位

顯考學生府君　神位

顯 현
妣 비
孺 유
人 인
全 전
州 주
李 이
氏 씨

神 신
位 위

顯妣孺人全州李氏　神位

顯妣孺人全州李氏　神位

顯妣孺人全州李氏　神位

顯 현
辟 벽
學 학
生 생
府 부
君 군

神 신
位 위

顯辟學生府君
神位

顯辟學生府君
神位

顯辟學生府君
神位

故室孺人慶州金氏　神位

고 실 유 인 경 주 김 씨 신 위

故室孺人慶州金氏　神位

故室孺人慶州金氏　神位

故室孺人慶州金氏　神位

顯(현) 祖(조) 考(고) 學(학) 生(생) 府(부) 君(군) 神(신) 位(위)

顯祖考學生府君 神位

顯祖考學生府君 神位

顯祖考學生府君 神位

顯祖妣孺人金海金氏 神位

현조비유인김해김씨 신위

顯祖妣孺人金海金氏 神位

顯祖妣孺人金海金氏 神位

顯祖妣孺人金海金氏 神位

祝結婚 축결혼	祝結婚	祝結婚	祝結婚					
祝華婚 축화혼	祝華婚	祝華婚	祝華婚					
祝聖婚 축성혼	祝聖婚	祝聖婚	祝聖婚					
祝盛典 축성전	祝盛典	祝盛典	祝盛典					
賀儀 하의	賀儀	賀儀	賀儀					

祝回甲	축회갑	祝回甲	祝回甲	祝回甲				
祝壽宴	축수연	祝壽宴	祝壽宴	祝壽宴				
祝禧宴	축희연	祝禧宴	祝禧宴	祝禧宴				
祝儀	축의	祝儀	祝儀	祝儀				
壽儀	수의	壽儀	壽儀	壽儀				

香燭代 향촉대	香燭代	香燭代	香燭代				
奠 전 儀 의	奠 儀	奠 儀	奠 儀				
弔 조 儀 의	弔 儀	弔 儀	弔 儀				
賻 부 儀 의	賻 儀	賻 儀	賻 儀				
謹 근 弔 조	謹 弔	謹 弔	謹 弔				

略	약	略	略	略					
禮	례	禮	禮	禮					
薄	박	薄	薄	薄					
儀	의	儀	儀	儀					
微	미	微	微	微					
衷	충	衷	衷	衷					
薄	박	薄	薄	薄					
謝	사	謝	謝	謝					
菲	비	菲	菲	菲					
品	품	品	品	品					

祝入學	축입학	祝入學	祝入學	祝入學				
祝卒業	축졸업	祝卒業	祝卒業	祝卒業				
祝優勝	축우승	祝優勝	祝優勝	祝優勝				
祝入選	축입선	祝入選	祝入選	祝入選				
祝當選	축당선	祝當選	祝當選	祝當選				

祝榮轉	축영전	祝榮轉	祝榮轉	祝榮轉				
祝開業	축개업	祝開業	祝開業	祝開業				
祝發展	축발전	祝發展	祝發展	祝發展				
祝生日	축생일	祝生日	祝生日	祝生日				
祝生辰	축생신	祝生辰	祝生辰	祝生辰				

결 근 계

결	계	과장	부장
재			

사유:

기간:

위와 같은 사유로 출근하지 못하였으므로
결근계를 제출합니다.

20　　년　월 일

소속:

직위:

성명:　　　　　(인)

사 직 서

소속:

직위:

성명:

사직사유:

상기 본인은 위와 같은 사정으로 인하여
년　월　　일부로 사직하고자 하오니
선처하여 주시기 바랍니다.

20　　　년　　월 일

신청인:　　　　　(인)

○ ○ ○ 귀하

신 원 보 증 서

본적:
주소:
직급:　　　　　업 무 내 용:
성명:　　　　　주민등록번호:

정부 수입인지 첨부란

상기자가 귀사의 사원으로 재직중 5년간 본인 등이 그의
신원을 보증하겠으며, 만일 상기자가 직무수행상 범한
고의 또는 과실로 인하여 귀사에 손해를 끼쳤을 때는 신
원보증법에 의하여 피보증인과 연대배상하겠습니다.

20　　년　월 일

본　　적:
주　　소:
직　　업:　　　　　관　　계:
신원보증인:　　　(인)　주민등록번호:

본　　적:
주　　소:
직　　업:　　　　　관　　계:
신원보증인:　　　(인)　주민등록번호:

○ ○ ○ 귀하

위 임 장

성　　　명:
주민등록번호:
주소 및 연락처:

본인은 위 사람을 대리인으로 선정하고 아래의
행위 및 권한을 위임함.

위임내용:

20　　　년　　월 일

위임인:　　　　　(인)

주민등록번호:

주소 및 연락처:

영 수 증

금액: 일금 오백만원 정 (₩5,000,000)

위 금액을 ○○대금으로 정히 영수함.

20 년 월 일

주 소:
주민등록번호:
　　영 수 인:　　　　(인)

　　　　　○ ○ ○ 귀하

인 수 증

품 목:
수 량:

상기 물품을 정히 인수함.

20 년 월 일

　　인수인:　　　　(인)

　　　　　○ ○ ○ 귀하

청 구 서

금액: 일금 삼만오천원 정 (₩35,000)

위 금액은 식대 및 교통비로서,
이를 청구합니다.

20 년 월 일

　　청구인:　　　　(인)

　　○ ○ 과 (부) ○ ○ ○ 귀하

보 관 증

보관품명:
수 량:

상기 물품을 정히 보관함.
상기 물품은 의뢰인 ○ ○ ○ 가
요구하는 즉시 인도하겠음.

20 년 월 일

　　보관인:　　　　(인)
　　주 소:

　　　　　○ ○ ○ 귀하

내용증명서

1. 내용증명이란?

보내는 사람이 받는 사람에게 어떤 내용의 문서(편지)를 언제 보냈는가 하는 사실을 우체국에서 공적으로 증명하여 주는 제도로서, 이러한 공적인 증명력을 통해 민사상의 권리·의무 관계 등을 정확히 하고자 할 필요성이 있을 때 주로 이용된다. (예)상품의 반품 및 계약시, 계약 해지시, 독촉장 발송시.

2. 내용증명서 작성 요령

❶ 사용처를 기준으로 되도록 육하원칙에 따라 전달하고자 하는 내용을 알기 쉽게 작성(이면지, 뒷면에 낙서 있는 종이 등은 삼가)

❷ 내용증명서 상단 또는 하단 여백에 반드시 보내는 사람과 받는 사람의 주소, 성명을 기재하여야 함.

❸ 작성된 내용증명서는 총 3부가 필요(받는 사람, 보내는 사람, 우체국이 각각 1부씩 보관).

❹ 내용증명서 내용 안에 기재된 보내는 사람, 받는 사람과 동일하게 우편발송용 편지봉투 1매 작성.

내용증명서

받는 사 람: ○○시 ○○구 ○○동 ○○번지
(주) ○○○○ 대표이사 김하나 귀하

보내는 사람: 서울 ○○구 ○○동 ○○번지
홍길동

> 상기 본인은 ○○○○년 ○○월 ○○일 귀사에서 컴퓨터 부품을 구입하였으나 상품의 내용에 하자가 발견되어……(쓰고자 하는 내용을 쓴다)

20 년 월 일

위 발송인 홍길동 (인)

보내는 사람
○○시 ○○구 ○○동 ○○번지
홍길동

우 표

받 는 사 람
○○시 ○○구 ○○동 ○○번지
(주) ○○○○ 대표이사 김하나 귀하